猜誰是推理高手

永續圖書線上購物網

讀品文化
事業有限公司

WWW.foreverbooks.com.tw

yungjiuh@ms45.hinet.net

就愛玩系列 02

猜猜看，誰是推理高手

編　著	葉嘉文
出版者	讀品文化事業有限公司
執行編輯	林美娟
美術編輯	翁敏貴

騰訊读书　華夏原創網

本書經由北京華夏墨香文化傳媒有限公司正式授權，
同意由讀品文化事業有限公司在港、澳、臺地區出版
中文繁體字版本。

非經書面同意，不得以任何形式任意重制、轉載。

總經銷	永續圖書有限公司
	TEL／(02) 86473663
	FAX／(02) 86473660
劃撥帳號	18669219
地　址	22103　新北市汐止區大同路三段 194 號 9 樓之 1
	TEL／(02) 86473663
	FAX／(02) 86473660
出版日	2013年05月

法律顧問	方圓法律事務所　涂成樞律師
CVS代理	美璟文化有限公司
	TEL／(02) 27239968
	FAX／(02) 27239668

Printed Taiwan, 2013 All Rights Reserved

國家圖書館出版品預行編目資料

猜猜看，誰是推理高手 / 葉嘉文編著. -- 初版.
-- 新北市：讀品文化，民102.05
面 ；　公分. -- (就愛玩；2)
ISBN 978-986-6070-81-5(平裝)
1.益智遊戲
997　　　　　　　　　102003533

前言

馬克思說：「搬運夫和哲學家之間的原始差別要比家犬和獵犬之間的差別小得多，他們之間的鴻溝是分工掘成的。」一般人的天資並沒有大的差別，人的思維能力主要是在用腦的實踐中形成與發展的。就像體育鍛煉可以增強人的身體素質一樣，勤於用腦可以使大腦越來越發達，思維能力越來越強。

頭腦的好壞，決非是天生的，主要看你後天如何利用它。所有有成就的科學家、文學家無一例外都是長期善於用腦的思索者。大腦越用越靈活，只要你堅持隨時進行有意識的訓練和練習，思路就會越來越開闊，在生活中的選擇餘地就大為增加，這就等於拓寬了成功之路。

在青少年的智力發展中，遺傳是自然前提，環境和教育是決定條件，其中教育起著主導作用。瑞士心理學家皮亞傑認為，人的一生思維發展的速度是不平衡的，是先快後慢的。這一規律告訴我們早期智力開發是非常關鍵的，所以思維訓練要提早，特別是重視幼兒到青少年這一階段的思維訓練，這樣可收到事半功倍的效果。青少年如果能夠養成良

好的思維習慣，適時適宜地進行思維訓練，思維能力就會像禾苗得到及時雨一樣茁壯成長。思維能力強，就能更好地獲取知識、應用知識、創造新成果。

心理學家和社會學家指出，有目的的訓練是提高思維能力的最好辦法。越來越多的人也已經意識到，思維訓練不只是專家和高層管理人員的事情，它對於一般人的職業生涯也起著至關重要的作用。一個人只有接受更好的思維訓練，接受更多的思維訓練，才能有更高的思維效率，更強的思維能力，才能在競爭日益激烈的現代社會中脫穎而出。

培養和開發青少年智力的方法很多，經常做益智遊戲就是一種簡便易行、行之有效的思維訓練方法。

《猜猜看，誰是推理高手》一書融合中外思維訓練的優秀成果，彙集古今多方面的經典益智遊戲試題，以期讓青少年在輕鬆快樂的遊戲中掌握靈活、主動的思維方法，開發調動左右腦智力區域參與思維活動，發揮大腦潛能，學會用科學的態度和方法去觀察問題、提出問題、分析問題、解決問題，以最大限度地提高學習效率和學習成績，增加自信心和學習成就感。

第一關　轉個彎看世界

第二關　謎底揭曉

第三關　找線索破懸案

解答　Answer

轉個 **彎** 看世界

第一關

如果世界只有一個真相

那就 解開謎底吧！

01. 需要多少隻雞

難易度：★☆☆　　　　　　　　解答：110頁

　　5隻母雞5天下了5個蛋，那要在100天內下100個蛋至少需要多少隻雞？

02. 共有多少隻貓？

難易度：★☆☆　　　　　　　　解答：110頁

　　房間裡有四個屋角，每個屋角上坐著一隻貓，每隻貓的前面又有三隻貓，每隻貓的尾巴上還有一隻貓。

　　請問：房間裡一共有多少隻貓？

03. 分硬幣

難易度：★☆☆　　　　　　　　解答：111頁

　　有一堆硬幣，你現在矇著眼，看不到，也摸不出朝上那面是正面還是反面。你只知道其中正面朝上的硬幣有10個。

請問：你怎麼把它們分成兩堆，讓這兩堆硬幣中，正面朝上的硬幣是10個？

04. 生了幾個蛋？
難易度：★☆☆　　　　　　**解答：111頁**

老師問：「一隻半母雞在一天半裡生一個半蛋，六隻母雞在六天裡生幾個蛋？」

題目剛讀完，立刻有人說：「6個蛋！」

他回答的對嗎？

05. 怎樣分棋子？
難易度：★☆☆　　　　　　**解答：112頁**

有44枚棋子，要分裝在10個小盒中，要求每個小盒中的棋子數互不相同。想想看，應該怎樣分？

06. 同一顏色的果凍問題
難易度：★☆☆　　　　　　**解答：112頁**

假如你有一桶果凍，其中有黃色、綠色、紅色三種，閉上眼睛，抓取兩個同種顏色的果凍。

請問，至少抓取多少個，就可以確定你肯定有兩個同一顏色的果凍？

07. 最後剩下的是幾號？
難易度：★★★　　　　　　　　解答：113頁

1至50號運動員按順序排成一排。教練下令：「單數運動員出列！」剩下的運動員重新排隊編號。教練又下令：「單數運動員出列！」如此下去，最後只剩下一個人，他是幾號運動員？

08. 分襪子的難題
難易度：★★☆　　　　　　　　解答：113頁

有兩位盲人，他們都各自買了兩對黑襪和兩對白襪。

八對襪子的布質、大小完全相同，而每對襪子都有一張商標紙連著。兩位盲人不小心將八對襪子

混在一起。他們每人怎樣才能取回黑襪和白襪各兩對呢？

09. 細菌分裂
難易度：★☆☆　　　　　　　　解答：113頁

有一個細菌，1分鐘分裂為2個，再過1分鐘，又分別分裂為2個，總共分裂為4個。這樣，一個細菌分裂成滿滿一瓶，需要1個小時。同樣的細菌，如果從2個開始分裂，分裂成一瓶需要幾分鐘？

10. 兄弟姐妹的問題
難易度：★★☆　　　　　　　　解答：114頁

一群孩子是兄弟姐妹。其中有姐弟兩人在說話，弟弟說自己所擁有的兄弟的人數比姐妹的人數多一個。

那麼，姐姐所擁有的兄弟比姐妹多幾人呢？

11. 找相同點
難易度：★★☆　　　　　　　　　　解答：114頁

　　善於尋找事物的異同點和內在的聯繫，善於發現事物的發展規律，是做好任何研究工作應具備的基本素質和條件。請你找找看，下面的兩個數有多少相同點？

<div align="center">2468和3579</div>

12. 他釣了多少條魚？
難易度：★☆☆　　　　　　　　　　解答：115頁

　　有個人喜歡釣魚。一天釣魚歸來，路上有人問他釣了多少條魚，他答道：「有6條沒頭的，9條沒尾的，8條半截的。」

　　你知道他究竟釣了多少條魚嗎？

13. 誰先到達？
難易度：★★☆　　　　　　　　　　解答：115頁

有2個人從甲地到乙地。其中一人騎自行車，另一人先乘火車走了前一半路程，後一半路程不通火車，改坐馬車。火車的速度是自行車的6倍，自行車的速度是馬車的2倍。

那麼，最終誰能先到達目的地呢？

14. 要打多少場比賽？
難易度：★☆☆　　　　　　　解答：115頁

某網球協會舉辦網球單打公開賽，共有1045人報名參加。比賽採取淘汰制。首先用抽籤的方法抽出522對進行522場比賽。獲勝的522人，連同輪空的那1個人，可以進入第2輪比賽。第2輪比賽也用同樣的抽籤方法，決定誰與誰比賽。這樣比賽下去，假如沒有人棄權，最少要打多少場，才可決出冠軍？

15. 殘殺鴕鳥的案件
難易度：★☆☆　　　　　　　解答：116頁

在某動物園，鴕鳥慘遭殺死。不僅僅是殺害，

而且還剖了腹，把鴕鳥的腸胃都剁爛了。這只鴕鳥是最近剛從非洲進口的，是該動物園最受歡迎的動物。兇手是深夜悄悄溜進鴕鳥的小屋將其殺死的。那麼，兇手可能是什麼人？兇手為什麼會採取這麼殘忍的殺他呢？

16. 籃球賽
難易度：★★☆　　　　　　　　解答：116頁

在某次籃球比賽中，A組的甲隊與乙隊正在進行一場關鍵性比賽。對甲隊來說，需要贏乙隊6分，才能在小組出線。現在離終場只有6秒鐘了，但甲隊只贏了2分。要想在6秒鐘內再贏乙隊4分，顯然是不可能的了。這時，如果你是教練，你肯定不會甘心認輸。如果允許你有一次叫停機會，你將給場上的隊員出個什麼主意，才有可能贏乙隊6分呢？

17. 所有的輪船都沿著各自的航線行駛
難易度：★★☆　　　　　　　　解答：117頁

在運河上，有A、B、C三條輪船相繼行進，迎面有D、E、F三條輪船相繼駛來。運河很狹窄，連兩條輪船都不能錯開。可是，在運河的一邊有一段河灣，在那裡可以停一條輪船。如果是這樣，要使六條輪船各自沿著原先的航線行進，能錯開嗎？

提示：輪船可以前進，也可以後退。

18. 觀測極光的越冬隊員
難易度：★★★　　　　　　解答：117頁

在冰雪封凍的極地雪原，發現一具來觀測極光的越冬隊員的屍體。屍體旁留著一塊好像玻璃熔化了似的奇怪石頭。南極考察隊員就是被這塊石頭打中頭部致死的，戴著防寒帽的腦袋被砸開花了。然而，現場四周只留著被害人的足跡，卻沒有兇手的足跡。更令人奇怪的是石頭凶器。這裡是被逾千米的厚厚萬年冰覆蓋的南極大陸，不露地面，連個碎石頭都沒有。

那麼，被害人究竟被何人所殺呢？

19. 誰的存活機率最大？
難易度：★★☆　　　　　　　　**解答：117頁**

　　5個囚犯，分別按1至5號順序在裝有100顆綠豆的一條麻袋內抓綠豆，規定每人至少抓一顆，而抓得最多和最少的人將被處死，而且，他們之間不能交流，但在抓的時候，可以摸出剩下的豆子數。問他們中誰的存活機率最大？

　　提示：

　　(1)他們都是很聰明的人。

　　(2)他們的原則是先求保命。

　　(3)100顆不必都分完。

　　(4)若有重複的情況，則也算最大或最小，一併處死。

20. 被困在小島上的人
難易度：★☆☆　　　　　　　　**解答：119頁**

　　加爾各答的近郊有一條世界著名的河流—恆河。河的中心有一個流沙堆積起來的小島，島上有一座古老的橋與河岸相連，可是這座橋已經破爛不

堪，很少有人走了。

但有一個人在散步時，由橋上走到小島上去了。在返回時，剛走了兩三步，橋就發出嘎嘎的響聲，好像就要斷似的，他只好又返回小島。這個人不會游泳，四處呼叫也無人理會。他只好呆在這個島上，搜腸刮肚地想辦法，竟在島上困了十天，到第十一天，他才過了此橋回到河岸。

你能說出這是怎麼回事嗎？

21. 三位老人的年齡
難易度：★☆☆　　　　　　　　解答：119頁

春暖花開，公園裡的早晨歡歌笑語，熱鬧異常。有三名年齡較高的老奶奶，神采奕奕，正在桃樹旁講笑話。

小明問她們各自多大年紀了？

老人們沒有直接回答，一位在地上用樹枝寫個「本」字，一位寫個「末」字，一位寫個「白」字。小明百思不得其解。

現在請你來猜猜這三位老人各自的年齡吧！

22. 兇手的線索
難易度：★☆☆　　　　　　　　　**解答：119頁**

一天早晨，在單身居住的公寓三樓301室，愛玩麻將的年輕數學教師被殺。是被啤酒瓶子擊中頭部致死的。

在他的房內有一張麻將桌，丟著很多麻將牌，死者死時手裡還摸著一張牌。大概是在斷氣前，想留下兇手的線索而抓住一張牌的。

被害人昨晚同朋友玩麻將，一直玩到夜裡十點左右。也就是説，兇手是在等人都走了以後才下手的。

通過調查，找到四名嫌疑犯。這四人都與被害人住在三樓。

他們是：住在307號房間的無業遊民張某；住在312號的個體戶錢某；住在314號的汽車司機孫某；住在320號房間的外地人陳某。

那麼，兇手是誰？

23. 完全不可信的證詞
難易度：★☆☆　　　　　　　　　**解答：120頁**

善於利用推理來偵破形形色色的案件的羅波，平日對事物觀察入微，對種種自然現象都瞭解得一清二楚。憑著這日積月累的真本事，他揭穿了許多假話，撕下了一張又一張假面具，及時扭正了辦案方向。

　　一次在法庭上，有位原告方面的證人出庭作證說：「那間房子的光線是極其暗淡的。我進入房間時，一眼就看見地上躺著一具屍體。屍體旁邊流著許多殷紅的鮮血，令人慘不忍睹，毛骨悚然。」

　　羅波佯笑地問：「先生，你能肯定你看得一清二楚嗎？」

　　那人面對羅波，拍著胸脯回答道：「完全肯定！而且我還清楚地看見死者上身穿的是一件紅色襯衣！」

　　羅波冷聲一笑，轉身對旁聽室上的聽眾說：「我現在鄭重告訴各位女士各位先生，這個證人做的是偽證，證詞完全不可信！」

　　你能猜出證人的證詞假在何處嗎？

24. 鎖著前輪的自行車
難易度：★★☆　　　　　　　　解答：120頁

星期天上午，初中一年級學生李明騎著一輛新買的自行車，來公園試騎。

公園裡有的小同學在溜冰，有的在打羽毛球，他們玩得可真熱鬧。

突然，李明覺得肚子不好受，便跑進了廁所。

幾分鐘後出來一看，停在那兒的自行車不見了，不禁吃了一驚。

因車子前輪鎖上了鏈鎖，如沒有另配的鑰匙開的鎖，只有切斷鎖鏈，否則絕不可能將車騎走。

實際上，是在附近玩耍的一個男孩，半開玩笑，擅自騎車在公園轉了一圈。

那麼，他究竟是用的什麼手段，在沒打開前輪車鎖的情況下就將車騎走了呢？

25. 真兇是誰？
難易度：★★☆　　　　　　　　解答：120頁

在南方某公寓二樓的10號房間，一個單身女性被殺。死者右手還握著一枝鉛筆。並且，用這只鉛筆在她身邊的書上留下了一個像是「S」的字。大概是臨死時想留下罪犯的什麼線索才寫下的。但是，

鉛筆的芯斷了，否則，被害人可能會寫更多的字。經過搜查，同住二樓的四名女性被列為嫌疑犯。

她們是6號房間的張倫，8號房間的孫麗娜，9號房間的黎海燕和12號房間裡的杜春梅。

當勘查現場的刑警想起被害人手裡握著的鉛筆芯斷時，恍然大悟。馬上下了斷定：「原來如此，知道了，兇手是這個人。」

那麼，真兇是幾號房的誰呢？根據是什麼呢？

26. 兩個人是什麼關係？
難易度：★☆☆　　　　　　　　**解答：121頁**

一個老年人在前面拉車，一個年輕人在後面推同一輛車。這時，過來一個旅遊者。

旅遊者問年輕人：「前面那個拉車的老年人是不是你的父親？」年輕人明確肯定地回答：「是的。」

旅遊者又到前面去問老年人：「後面那個推車的是不是你的兒子？」老年人明確否定地回答：「不是。」旅遊者有點被弄糊塗了。

旅遊者又一次問年輕人：「前面那個拉車的老

年人是不是你的親生父親？」年輕人仍然明確肯定地回答：「是的。」

旅遊者又一次到前面去問老年人：「後面那個推車的是不是你的親生兒子？」老年人同樣明確否定地回答：「不是。」

事實上，老年人和年輕人說的都是真話。思考一下，這兩個人是什麼關係？

27. 奇怪的「白宮大廈」失火案
難易度：★★☆　　　　　　　解答：121頁

深夜，「白宮大廈」失火，138房間裡濃煙滾滾，住在一間套房裡的趙小姐逃了出來，而另一間套房裡的白小姐則燒死在裡面。

驗屍發現，白小姐在起火前已經被刀刺中心臟而死。她的房間裡還發現有一個定時引火裝置。

趙小姐說：「我因為有點事，很晚才回去，看到白小姐已經睡了，就回自己房間裡休息。剛剛睡下，便感覺胸部鬱悶而醒來，發現四周瀰漫著煙霧，急忙大聲喊叫白小姐，然後跑到室外。」

人們又找到平時與白小姐不睦的湯先生。

湯先生説：「也難怪你們懷疑，我還收到一封恐嚇信呢。」

他拿出一封信來，上面寫著：「我知道你是刺殺白小姐的兇手，如果不想被人知道，必須在6月1日下午6時，帶100萬現款，到車站的入口前。」這時，離案發時間只有3小時。

聰明的警察立即發現了兇手。兇手是誰？為什麼？

28. 怎樣找到金庫的密碼？
難易度：★☆☆　　　　　　　解答：121頁

軍政界突然來了一位「舞蹈明星」，其實是位德國間諜。她很快結交了莫爾將軍，將軍原已退役，因戰爭需要，又被召回到陸軍部擔任要職。最近他因為老伴去世，頗感寂寞，對哈莉追求得也很急切。不久，哈莉弄清了，將軍的機密文件全放在書房的祕密金庫裡。但這祕密金庫的鎖，用的是撥號盤，必須撥對了號碼，金庫的門才能啟開，而這號碼又是絕密的，只有將軍一個人知道。哈莉想：莫爾年紀大了，事情又多，近來又特別健忘。

因此，祕密金庫的撥號盤號碼，肯定是記在筆記本或其他什麼地方，而這個地方決不會很難找、很難記。每當莫爾睡後，她就檢查將軍口袋裡的筆記本和抽屜裡的東西，但都找不到這號碼。一天夜晚，她用放有安眠藥的酒灌醉了莫爾，躡手躡腳地走進書房。這時已是深夜兩點多鐘。祕密金庫的門就嵌在一幅油畫後面的牆壁上，撥號盤號碼是六位數。她從1到9逐一通過組合來轉動撥號盤，但都沒有成功。眼看天就要亮了，女傭人就要進來收拾書房了，哈莉感到有些絕望。

忽然，牆上的掛鐘引起了她的注意。她發現來到書房的時間是深夜2時，而掛鐘上的指針指的卻是9時35分15秒。這很可能就是撥號盤上的號碼，否則掛鐘為什麼不走呢？但是9時35分15秒應為93515，只有五位數，這是怎麼回事呢？她進一步思索，終於找到了6位數，完成了刺探情報的任務。

她是怎樣找到的呢？

29. 寒夜的謀殺
難易度：★★☆　　　　　　　　**解答：121頁**

電話鈴聲一連響了四次，偵探康納德·史留斯才意識到自己不是在做夢。他睜開眼，看了看鐘，時間已是凌晨3點30分。

「哈囉！」他拿起話筒說道。

「你是史留斯先生嗎？」一個女人問道。

「正是。」

「我叫艾麗斯·伯頓。請趕快來。有人殺害了我的丈夫。」史留斯記下了她的住址，把電話掛上。外面寒風刺骨，簡直要凍死人，史留斯出門也得多穿衣服，自然就比平日多花費了一點時間。他聽到門外大風呼呼的聲音，於是在脖子上圍了兩條圍巾。

40分鐘以後，他到了伯頓夫人的家。她正在門房裡等著他。史留斯一到，她就開了門。在這暖和的房子裡，史留斯摘下了圍巾、手套、帽子，脫下外套。

伯頓夫人穿著睡衣、拖鞋，連頭髮也沒梳。

「我丈夫在樓上。」她說。

「出了什麼事？」史留斯問。

「我和丈夫是在夜裡11點45分睡的。也不知怎麼的，我在3點25分就醒了。聽丈夫沒有一點聲息，才發覺他已經死了，他是被人殺死的。」她說。

「那你後來幹了什麼？」史留斯問。

「我便下樓來打電話給你。那時我還看見那扇窗戶大開著。」她用手指了指那扇還開著的窗戶。猛烈的寒風直往裡灌，史留斯走過去，關上了窗戶。

「你在撒謊，讓警察來吧！」史留斯說道，「在他們到達這裡之前，你或許樂意把真相告訴我吧？」史留斯為什麼要這樣說，他的根據是什麼？

30. 專門盜賣古董的老賊
難易度：★★☆　　　　　　　　**解答：122頁**

某國有個古董商，這天晚上接待了一位新結識的朋友。新朋友叫史密斯，是個古董鑒賞家。

寒暄了一陣，古董商很得意地把最近得到的幾件高價古玩給史密斯看。史密斯嘖嘖稱讚。看完後，古董商把它們放回一間小房間，加了鎖，並讓一隻大狼狗守在門口。

這天晚上，史密斯住在古董商家。

半夜，史密斯偷了那幾件古玩，被那古董商發覺，兩人打了起來。誰知，那條大狼狗不咬賊，反

把主人咬傷了。史密斯乘機帶著古玩逃跑了。

古董商連忙打電話給警察局報案。

一會兒，一位警長和兩名警察來到現場。財產保險公司也派來了人。如果確實是失盜，保險公司將按照規定，給付過財產保險金的古董商賠一筆錢。

根據現場來看，確如古董商所說，他的高價古玩被搶。但問題是，他怎麼會被自己的狼狗咬傷呢？連古董商自己也無法解釋清楚。

保險公司的人說：「這是不合情理的事，從來沒有訓練有素的狼狗會不咬小偷咬主人的。此案令人難以置信，本公司不能賠款。」

警長注視著那件被撕得粉碎的睡衣，又見那狼狗還圍著睡衣團團轉，眼睛頓時發亮。他問：「古董商先生，請你仔細看看，這件睡衣究竟是不是您的？」

古董商撿起那件破睡衣，仔細看了一會，忽然叫道：「啊！不！這件睡衣不是我的。我的那件睡衣在兩袖上還繡有小花，是我小女兒繡著玩的。」

警長突然說：「啊，我明白了，我絲毫不懷疑這個案件的真實性。」

後來，那位「古董鑑賞家」史密斯終於被捕，

原來他是個專門盜賣古董的老賊。

你知道警長是怎麼推理的嗎？

31. 祕密通道口的開關密碼
難易度：★★☆　　　　　　　解答：122頁

　　荷蘭油畫大師戈赫年輕時曾在荷蘭哈谷市的美術公司工作。

　　一天，經理讓他送一幅畫到一位紳士家裡。這個紳士性情古怪，一直過著獨身的生活。上個月，戈赫曾經把農民畫家米勒的《播種的人》的複製品給他送去。

　　戈赫來到紳士家裡。他見大門開著，就逕自走了進去。他聽見從臥室裡傳來一陣陣痛苦的呻吟聲，便衝了進去。只見一位警察被擊倒在地，而那個紳士卻不知到哪裡去了。

　　「祕密的…從洞裡……逃走……地上的……」警察費力地用手指了指床底下。戈赫往床下看看，那裡有個像蓋板樣的東西，估計那紳士是從這裡逃走的。

　　「蓋板的開關，……米勒……」警察說著就嚥

氣了。戈赫鑽到床下，想把蓋板揭開，可是蓋板卻紋絲不動。

這個警察不是說起米勒嗎？這大概指的是米勒的那幅畫，這正是上個月他送來的《播種的人》複製品，是不是與蓋板有關呢？戈赫把這畫取了下來，看了看畫框和畫後面的牆壁，都不見有什麼開關。

為了尋找蓋板的開關，戈赫仔細搜遍了房間裡的每一個角落。當他在一架鋼琴的四周搜尋的時候，突然想起了音符。米勒的畫與開關沒有關係，那麼，這「米勒」會不會是別的意思？他終於明白了。

戈赫根據自己的推斷，在鋼琴上按了兩個鍵。果然，奇跡出現了，床下的蓋板啟動了，打開了。原來蓋板下面是一個洞，紳士把警察打傷以後，就從這洞裡通過下水道逃走了。

戈赫弄清了這個祕密通道，才去向警察局報案。

你知道戈赫當時是怎麼推斷，又是怎麼做的嗎？

32. 是她自己捆上手腳

難易度：★★☆　　　　　　　　**解答：123頁**

在一個雪花飄飛的寒冷的中午，法國克拉蒙城「紅玫瑰」夜總會的老闆波克朗來到他年輕的情人瑪特蘭的住所。一進屋，波克朗不禁大吃一驚：只見瑪特蘭手腳被捆綁在床上。

「到底出了什麼事？」波克朗急急地問，並邊說邊為自己的情人解開繩索。

「昨晚十時左右，一個蒙面歹徒闖進了我的房間，把我捆綁之後，將你存放在我這裡用假名字存款的銀行存摺搶走了……」她一邊哭一邊說著，淒淒慘慘的滿臉悲傷神色。

波克朗心裡禁不住暗暗咒罵道：「這該死的蒙面強盜！」他環視著情人的房間，一切如舊，取暖的爐子上一把水壺仍在冒著裊裊蒸汽。

波克朗撥通了警察局的電話，5分鐘後，警長斐齊亞帶著兩名助手趕到了現場。

「房裡的東西，你未動嗎？波克朗先生。」警長首先問了一句。

「當然。保護現場，這我懂。」波克朗回答。

「那好，我告訴您，您的情人對您撒了謊，是

她自己捆上手腳，而謊稱蒙面歹徒作的案。」

有著「火眼金睛」的警長從現場發現了證據，於是說了這番肯定的話。

警長裴齊亞在現場發現了什麼證據？

33. 野郎把現鈔藏到什麼地方了？
難易度：★★★　　　　　　解答：123頁

慣盜野郎化裝成蒙面強盜，持槍闖進後街一個小郵局。此時正好是午飯時間。他用手槍逼著正在吃飯的3名職員，把他們關進廁所，然後打開保險櫃把成捆的現鈔全部掠走。

幾分鐘後，他脫掉面罩若無其事地從郵局裡往外走，不巧迎面碰上了松井警官。

「喂！野郎，你又在這幹好事了吧？舉止可疑，你被逮捕了。」

警官不問青紅皂白就給野郎帶上了手銬。進了郵局一看，職員們被關在廁所裡，保險櫃門被打開，現金被洗劫一空。

當場仔細搜了野郎的身，但沒找到一張搶劫的現鈔。職員們被從廁所放出來後，翻遍了郵局的裡

裡外外，也未找到成捆的現鈔，只找到了罪犯蒙面的用具和玩具手槍。

松井警官看到有幾個快遞和掛號寄的包裹問局長：「局長，這些包裹……？」

這些郵包上面都貼著郵資，並蓋著郵戳。

「這是上午收的郵包。」

「看看有沒有新包混在其中？」

「不，沒有新郵包，與搶劫犯進來前的件數相同。」局長一一檢查了郵包後回答。

「您瞧警官，我不是罪犯吧。請不要那麼隨便懷疑人，這是侵犯人權的。趕快把手銬給我打開！」野郎抗議說。

「那你到這郵局來做什麼？」

「我想寄一份情書，是來買郵票的。因沒見營業員，我還以為是中午休息時間不辦公，正要回去就被警官碰上了。我一點兒也沒撒謊，這就是情書。」說著，野郎從口袋裡掏出一封信來給他看。

既然沒找到被搶的現鈔，是不能逮捕野郎的。無奈，警官只好放了他。野郎被解除了懷疑，吹著口哨回家了。可是，三天後，他收到了全部搶劫的現鈔。

那麼，在郵局被抓住時，野郎把現鈔藏到什麼

地方了呢？

　　一天，旅店服務員碰上了一個難題：一下子來了11位旅客，每個人都要一個單人房間，可當時旅店裡只有10間空房。來客都很堅決，非單人房不可。當時只好設法把這11位客人安排在10個客房中。而每個房間只許一人，這是無論如何也做不到的。可是，服務員想出一個辦法，他能解決這個傷腦筋的難題。

　　他的主意是，把第一位客人安排在1號房間，請他同意讓第十一位客人暫時(5分鐘左右)也在他房間裡呆一下。這兩位客人安排好後，他把其他客人逐一分配到其他各號房間去：把第三位客人分配到2號房；把第四位客人分配到3號房；把第五位客人分配到4號房；把第六位客人分配到5號房；把第七位客人分配到6號房；把第八位客人分配到7號房；把第九位客人分配到8號房；把第十位客人分配到9號房。這時第10號房間還空著，他就把暫時待在1號房

的第十一位客人請了過來，似乎滿足了全體旅客的要求。

結果，引起了許多讀者的驚奇：這簡直是不可能的！

這問題出在哪裡呢？

35. 一個年輕人和老頭的官司
難易度：★★★　　　　　　　　解答：124頁

從前有一個年輕人，準備出遠門一趟。臨走前，他把100元錢寄存在一個老頭那裡。年輕人回來後，想向老頭子要回這筆錢。哪知老頭翻臉不認賬，一口咬定沒有替他保管過錢。於是，年輕人就到法院去告他。

法官把老頭叫來，問他究竟拿過錢沒有。老頭連哭帶鬧，矢口否認。法官又問年輕人有沒有證人。年輕人回答說：「沒有。」

法官又問：「那麼，你是在哪裡把錢交給這個老頭的呢？」年輕人答道：「在一棵大樹底下。」

「你現在就到大樹那兒去，就說我傳它到案問話。」法官說。

這話讓年輕人心裡納悶，他問道：「我怎麼對那棵樹說呢？」

「把我的大印帶去，嚇唬嚇唬它。」

年輕人只好帶著大印朝大樹走去。這時候，那個老頭卻在暗暗發笑。

過了半個鐘頭，法官看了看太陽，問老頭：「怎麼樣，他走到大樹跟前了嗎？」

老頭回答說：「還到不了。」

又過了一個小時，法官又問：「那麼，年輕人現在該往回走了吧！」

老頭說：「該往回走了。」

過了一會，年輕人回來了。他愁眉苦臉地說，「老爺，大樹怎麼能跟我來呀！」

法官笑道：「誠實的年輕人，現在我可以裁決了。你不要著急，我一定會讓這個撒謊的老頭還錢給你的！」

請問：法官根據什麼認定老頭子不老實，並裁決他應該還錢？

36. 何處露了馬腳？

難易度：★★★　　　　　　　解答：124頁

伊夫林・威廉斯醫生在英國出生，小時候隨父母移居美國，現在在紐約郊區的一幢大樓裡開了家牙科診所。

　　「多蘿西・胡佛小姐昨天下午3點多鐘來到威廉斯診所鑲牙。」巡警溫特斯說，「就在醫生給她的牙印模時，門輕輕地被推開了，一隻戴著手套的手伸進來，手中握著手槍。

　　「威廉斯醫生當時正背對著門，所以只聽兩聲槍響。胡佛小姐被打死了。在案件發生一個小時後，我們找到了嫌疑犯。

　　「開電梯的工人說，他在聽到槍聲之前的幾分鐘，把一個神色慌張的人送到15樓，那個地方正是牙科診所。據電梯工描述，我們認為那個人正是假釋犯伯頓，他因受雇殺人未遂入獄。」

　　警長哈利問：「把伯頓那傢伙抓來了嗎？」

　　「已經抓來了。」溫特斯答道，「是在他住所抓到的。」

　　哈利提審了伯頓，開頭就問：「你聽說過威廉斯這個人的名字嗎？」

　　「我沒聽說過。你們問這幹什麼？」

　　哈利佯裝一笑：「不為什麼，只是兩小時前，有位名叫多蘿西・胡佛的小姐在他那裡遇上了點麻

煩，不明不白地倒在血泊中。」

「這關我什麼事？整個下午我一直在家睡覺！」伯頓回道。

「可有人卻看見一個長得像你的人在槍響前到15樓去了！」哈利緊逼了一下，目光似劍。

「不是我，」伯頓大叫，「我長得像很多人。」他接著又說，「從監獄假釋出來我從未去過他的牙科診所。這個威廉斯，我敢打賭這個老頭從來沒見過我。他要敢亂咬我，我跟他拚命！」

哈利厲聲道：「伯頓，你露馬腳了，準備坐牢吧！」

你能猜出罪犯的申辯中何處露了馬腳嗎？

37. 與綁架案有關的文字
難易度：★★★　　　　　　　　**解答：125頁**

羅丹圖書館的管理員嘉莉小姐是個很細心的姑娘。這一天，有個名婦人來歸還一本叫作《曼紐拉獲得什麼？》的書，嘉莉小姐翻了翻，發現缺了第41頁、42頁這一張。

那婦人解釋說：「我借的時候就是缺頁的，但

事先並不知道。」

嘉莉小姐面帶笑容地說：「可這書是在您還給我的時候發現缺頁的呀，按規定應該由您負責賠償。」

老婦人按規定付了款。

嘉莉小姐目送老婦人走後，又拿起那本書，隨便地翻動著。忽然，她發現在第43頁上有幾處細小的劃痕，好像是用雕刻刀之類的利器劃出來的。她開始仔細閱讀那一頁書，並用鉛筆在劃痕上描畫，線條終於清晰地顯現出來。等到全部畫完，她發現這些劃痕並不都是在文字的周圍，有的一部分劃在字的四周，另一部分劃在空白處，有的則完全劃在空白的地方。她忽然明白了，她是在無關的一頁上白費勁，真正的祕密隱藏在那張缺頁上，43頁上的所有刻痕，不過是從前一頁上透過來的印痕而已。

她又找到了另一本《曼紐拉獲得什麼？》，小心地把第41頁、42頁的這張書頁剪下來，夾在原來那本書的第44頁後面，上下對齊後，在兩張書頁之間夾進一張複寫紙，然後用鉛筆小心地在第43頁已有的線條上重描了一次。描完後，抽出那張書頁，興奮地注視著那些四周劃上了線條的文字：「醫治帶候很壞寶貝去的元她健康你五十復音萬」。

她不免有些失望，這是一堆互不連貫的文字。這難道只是某個人出於無聊而隨便劃上去的記號嗎？

　　她又仔細地研究起書的第41頁來。終於發現這些劃痕正好每次把單字的四周框住，這其實是誰用小刀把41頁上的一些字割了下來，因而在43頁上留下了痕跡。她猛然醒悟：「呀，既然這些字是一個個割下來的，當然可以隨意排列了。如果改變一下這些字的順序，其結果又將是怎樣呢？」

　　她變換了幾次順序，最後組成了一句她認為最有意義的句子。她讀了兩遍句子，覺得這裡面可能牽扯到一起綁架案，就報了警。

　　根據這一線索，警察成功地破獲了一起綁架案。原來，那強盜怕筆跡敗露，所以從書上剪下一個個的字，然後拼成一句話，寄給被他劫持的「寶貝」的親屬，讓他們出錢去贖。

　　你知道嘉莉小姐拼出了一句什麼話，她為什麼要報案嗎？

猜猜看，
誰是推理高手

蛛絲馬跡記載區

謎**底**揭曉 第二關

如果世界只有一個真相

那就 解開謎底吧！

01. 安史明斷案的高招

難易度：★★☆　　　　　　　　　解答：125頁

　　有一天，安史明在一個縣城趕場。散場了，發現場口處還有一堆人圍在那裡，人叢中有兩個人拉住一個籮篩在爭吵，他便湊上去瞧熱鬧。

　　一個穿著很闊氣的酒糟鼻男子，指著籮篩對一個穿著青布衫褲的中年婦女說：「吳媽，你別扯遠了！這個籮篩，我已經買了好多天了。篩麵粉都不曉得篩了多少回了，怎麼會是你的？」說著，又要去拖籮篩。

　　那位婦人用手緊緊地拉住籮篩的一端不放，說：「區大爺，說話要憑良心，這個籮篩是我鄉下兄弟給我編來篩碎米用的，我用了兩個多月了，端陽節前我拿點碎糯米去曬，才丟了的。你不信，喊我兄弟來問嘛！」

　　酒糟鼻說：「我管你兄弟不兄弟，反正這籮篩是我區大爺的。你看清楚，這上面黏著一層灰麵，都是三篩三磨的精白麵，你家拿得出一兩一錢？」那個婦人仍然死死地抓住這籮篩不放。

　　安史明在旁邊聽明了原委，就分開眾人，走進人叢中，對雙方的人說：「這件事情，如果大

家願意，讓我來辦一辦！」大家都聽說過安史明的本事，也想看看他怎樣解決這個難題。安史明說：「俗話說得好，人各有志，物各有主。這籮篩到底是哪個的，只有它才知道。今天，我們就來審審籮篩！」

只見安史明叫人拿了一塊布墊在地上，又找來一根桿麵棒拿在手中，將籮篩扣在布上「乒乒乒」就是幾下，口中還唸唸有詞邊打邊問：「小小籮篩竟然混淆視聽，蒙蔽主人，搞得區老板和吳媽為你傷了和氣，險動干戈，你知罪不知罪？」說著，「乒、乒、乒」又是幾下，指著籮篩繼續審道：「今天不向安大爺說出真正主人，安大爺就要辦你！」這時，安史明煞有介事地移動籮篩，盯著地上的布轉了兩圈，又對籮篩說：「願招？願招免受皮肉之苦，從實招來！」說完，安史明這才把籮篩提起來貼在耳邊，細細地聽了一陣，說：「籮篩戀主，已經從實招了，它是屬於吳媽的。吳媽，你就領它回家去吧！」

安史明到底是怎麼斷的案呢？

　　伽利略有個愛女叫瑪麗雅，在離伽利略住處不遠的聖・瑪塔依修道院當修女。伽利略常去看望女兒。

　　有一天，瑪麗雅給伽利略寫了一封信。信中寫道：「昨天早晨，修女蘇菲雅躺在高高的鐘樓涼台上死去了。她的右眼被一根很細的約五厘米長的毒針刺破。這根帶血的毒針就落在屍體旁邊。有人說，她是自己把毒針撥出後死去的。鐘樓下面的大門是上了栓的。這大概是蘇菲雅怕大風把門吹開，在自己進去之後關上的。因此，兇犯絕不可能潛入鐘樓。涼台是在鐘樓的第四層，朝南方向，離地面約有15米。下面是條河，離對岸40米。昨晚的風很大，凶犯想從對岸把那毒針射來，要正好射中蘇菲雅的眼睛，是根本不可能的。院長認為蘇菲雅的死是自殺。可是，極度虔誠的蘇菲雅，能違背教規用這樣奇特的方法自殺嗎？」

　　伽利略看完信，就去修道院看望女兒。

　　「就是那鐘樓。看見了涼台嗎？」在修道院的後院，瑪麗雅指著鐘樓上的涼台説。

鐘樓的台階畢竟太陡，他上不去，就在下面對涼台的高度和到對岸的距離進行了目測，並斷定兇犯不可能從河那邊把毒針射過來。

　　「聽人說，她對您的地動說很感興趣，還偷偷地讀了您那本已成為禁書的《天文學對話》。院長要是發現，很可能把她趕出院門。可是她非常好學，又很勇敢。那天晚上，肯定是上鐘樓眺望星星和月亮去了。」

　　「有沒有他殺的可能？那就是說有人對她恨之入骨，非置她於死地的可能？」

　　「蘇菲雅家裡很有錢。她有個同父異母的兄弟。今年春天，她父親去世了。蘇菲雅準備把她應分得的遺產，全部捐獻給修道院。可是，那個異母兄弟反對她這樣做，還威脅說，要是蘇菲雅敢這樣做，就提出訴訟，剝奪她的繼承權。事情發生的前一天，她弟弟送來一個小包裹，可能是很重要或者很貴重的東西。今天，在整理她房間的時候，那個小包裹卻不見了。會不會是兇犯為了偷這個小包裹，而把她殺死了？」

　　伽利略朝著鐘樓下流過的河水，喃喃自語道：「如果把那條河的河底疏浚一下，或許能在那裡找到一架望遠鏡。」

第二天早晨，瑪麗雅急匆匆地回到自己家中，對伽利略說道：「父親，找到了。是這個吧？」說著，取出一架約有47厘米長的望遠鏡。「這是看門人潛入河底找到的，準是蘇菲雅的弟弟送來的，因為以前我從未見到她有過望遠鏡。可是，這和殺人有什麼關係呢？」

伽利略馬上告訴了女兒他自己的推理，後來，事實證明，這位偉大的科學家完全正確。

你能猜出伽利略是怎麼推理的嗎？

03. 張縣令智捕強盜
難易度：★☆☆　　　　　　　解答：126頁

縣令張佳胤正在堂前批閱公文，忽然闖入一胖一瘦的兩個錦衣衛使者。

錦衣衛使者權力極大，從京城徑直來到縣裡，定有機密大事。張縣令不敢怠慢，忙起座相迎。

使者說：「有要事，暫且屏退左右，至後堂相商。」

在後堂，錦衣使者卸除化裝，露出了強盜的本來面目，威逼縣令交出庫金一萬兩黃金。事出突

然，猝不及防，但張縣令臨危不亂。他不卑不亢地說：「張某並非不識時務者，絕不會重財輕生，但萬兩黃金實難湊齊，減少一半如何？」

「張縣令還算痛快，數字就依你，但必須快。」

張縣令説：「這事若相商不成，不是魚死，就是網破，但既已相商成功，你我利益一致，你們嫌慢，我更著急呢！一旦洩漏，你們可一逃了之，我職責攸關，絕無逃遁可能。然而，此事要辦得周全，就不能操之過急。」

強盜問道：「依你之計呢？」

張縣令胸有成竹地説：「白天人多，不如晚上行事方便，動用庫金要涉及很多人員，不如以我名義先向地方紳士籌借，以後再取出庫金分期歸還，這才是兩全之策。」強盜覺得縣令畢竟久歷官場，既為自己考慮，又為他人著想，所提辦法確也比較妥善，就當場要他籌措借款之事。張縣令開列了一份名單，指定某人借金多少，共有九名紳士，共借黃金五千兩，限於今晚交齊，單子開好後隨即讓兩個強盜過目。接著他對兩人説：「請兩位整理衣冠，我要傳小廝進來按單借款。」兩個強盜心想，這個縣令真好説話，想得又周到，要不是他及時提

醒，豈不要被來人看出破綻，於是就越加信任縣令。不一會兒，縣令的心腹小廝被傳了進來。縣令板著臉說：「兩位錦衣使奉命前來提取金子，你快按單向眾位紳士借取。要辦得機密，不得有誤。」

小廝拿了單子去借款了，果然辦事利落迅速，沒多久，就帶了九名紳士將金子送來。他們為了不走漏風聲，將金錠裹入厚紙內。然而等揭開紙張，裡面竟是刀劍等兵刃，他們以迅雷不及掩耳之勢，直撲兩名強盜，強盜還沒弄清是怎麼回事，已被繩索捆綁了。這究竟是怎麼一回事呢？你知道張縣令是怎麼安排的嗎？

04.「鐵判官」巧斷案
難易度：★★★　　　　　　　解答：127頁

一天，「鐵判官」宋清審理完一件偷盜案，剛要退堂，差役來報，說門外有個商人前來告狀。

「喚他進來。」宋清道。

來人登堂便拜。宋清仔細打量來人，見是一個白面黑鬚，衣冠整齊的中年人，便問：「你有何事？」

「回稟大老爺，小人孫貴，在城南關開布店。去年，鄰居開木匠鋪的張乾因手頭拮据，曾到本店借錢，說好半年還清。可我今天找他討取，不想那張乾拒不承認此事，還用污言穢語罵我。望大老爺明斷，替小人追回銀兩。」

「你借給他多少銀兩？」

「300兩銀子。」

借據可帶來？」

「在這兒。」孫貴從懷中掏出一紙呈上。

宋清接過一看，見借據寫得明明白白，借貸雙方落款清楚，而且還有兩個中間人的簽名。宋清抬起頭問：「這中間人金子羊和尤六成可在？」

「我把他們請來了，現在門外。」

「喚他們進來。」

金子羊50餘歲，矮小瘦削，留著山羊鬍。尤六成是個肥頭大耳的中年漢子。報完名，宋清用犀利的目光逼視著這兩個人，問：「你們靠什麼為生？」

金子羊聲音沙啞：「小人靠給別人抄抄寫寫為生。」

「小人開豬肉鋪。」尤六成甕聲甕氣地說。

宋清喚過差人：「傳木匠鋪張乾到案。」

不一會兒，張乾被帶到。

宋清問：「張乾，你向孫貴借錢，可有此事？」

張乾說：「沒有此事！」

「這張借據上的簽名可是你所寫？」宋清朝他舉起那張借據。

張乾道：「根本就無此借貸之事，我哪會簽名？」

「來人，紙筆侍候。命你寫上自己的姓名。」宋清說。

張乾寫好自己的名字，呈上。宋清將借據拿起一對，兩個簽名分毫不差。宋清很詫異，心想：莫非借據是真的？他這麼痛快寫字簽名，豈不等於在證實自己的犯罪嗎？猛然偷眼一看原告和證人，見3人沾沾自喜。心裡一愣，忽然想出一個辦法，終於找出了假冒簽名者。

原來，孫、金、尤3人妒恨張乾買賣興隆，於是合計坑害他。由金子羊仿照張乾的手筆，在一張假借據上署了名。不料「鐵判官」智勝一籌，在公堂上揪住了狐狸尾巴。

你知道宋清想的是什麼辦法嗎？

05. 蜂蜜中的老鼠屎
難易度：★★★　　　　　解答：127頁

　　孫亮是三國時吳國國君孫權的小兒子。孫權死時，他只有10歲，就做了國君。

　　一天，園丁向國君獻上一筐青梅，孫亮剛想吃，想到宮中倉庫裡有蜂蜜，就叫太監去取。那太監知道宮廷裡收藏的蜂蜜味道特別好，也曾經向掌管內庫的官討，都遭到那官吏的拒絕，太監一直氣在心裡，想報復一下。他把蜂蜜領出內庫外，在蜂蜜裡放了十幾顆老鼠屎。

　　太監獻上蜂蜜後，孫亮把青梅在蜜中浸一下，剛要吃，猛然發現蜂蜜中有老鼠屎，氣憤地下令把管理倉庫的官吏押來。

　　孫亮質問道：「你專職管理倉庫，卻竟讓老鼠把屎拉到蜂蜜裡，知道這是什麼罪嗎？」

　　那小官吏知道這是瀆職罪，輕則丟官，重則坐牢。但他一直小心翼翼，存放蜂蜜時先檢查有沒有雜質，檢查後才裝進乾淨的罈子裡密封起來，絕對不可能有老鼠屎的。他於是連連叩頭，接著反覆申訴，高喊冤枉。

　　孫亮沉思了一會問：「太監向你要過蜂蜜

嗎？」

小官吏説：「他私自向我討過多次，我沒敢給。」

太監大聲嚷道：「胡説！我從來沒有私自向他要過。」

這時，站在孫亮身邊的幾個大臣説：「他們的供詞不一樣，應當把他們送到監察司審問。」

孫亮擺擺手説：「不用，這事很容易弄清楚。」接下來，他很快就證明了這事是太監在陷害管理倉庫的官吏。你知道孫亮是怎樣證明的嗎？

06. 楊勵發現的證據
難易度：★★★　　　　　　　**解答：128頁**

從前，潮州地方有兩個商人，一個叫趙三，一個叫周生，準備外出做生意，同雇了一條船，約定日期一同出發。

到了約定的那天，天剛濛濛亮，周生來到村外碼頭的小船上，見船夫張潮還在睡覺，即叫醒他，問趙三來了沒有。張潮伸伸懶腰，説還沒來。周生就進船等待。等啊等啊，太陽都升得老高老高

了，還不見趙三的影子。周生有點不耐煩了，對張潮說：「船家，你到趙三家去一趟，叫趙三快點來。」

張潮來到趙三家門口，敲門招呼道：「三娘子，三娘子，快開門呀！」

趙妻開門出來問：「什麼事呀？」

張潮問：「三娘子，三官人怎麼還沒上船？周先生等著他呢。」

趙三妻驚訝地說：「他天沒亮就出門了，怎麼，還沒上船？」

「是啊，到現在還沒上船，他到哪兒去了呢？」張潮急得直搔後腦勺，過了一會，又說：「三娘子，你別著急，我們再去找找。」

回到船上，張潮把情況說了一遍，周生也很納悶，兩人就分頭出去尋找。找了半天，也沒見趙三的蹤影。周生怕連累自己，就去縣府報案。縣令傳來周生、張潮和趙妻，一一訊問，均說不知趙三去向。縣令懷疑可能是三娘子與人私通，謀害丈夫，就逼問三娘子，三娘子堅決不承認。案子久久不能落實，縣令只得將案子報到京城的司法機關大理寺。

大理寺的一位官員楊勵打開案卷，仔細分析。

突然，他拍案而起：「這真是一語道破天機啊！」立即派人提來張潮，在楊勵有力的分析下，張潮嚇得渾身哆嗦，伏地認罪。

原來，那天一大早，趙三就來到張潮船上。張潮見他帶著很多錢，頓起邪念，正好又是清早，四顧無人，就把趙三扼死後繫上一塊石頭拋下河去。藏起他的錢財後，又假裝睡著，直到周生上船。楊勵得到口供，連忙命令在停船處打撈，果然得到一具腐爛的屍體，雖然面目已經認不清了，但身上的打扮還能認出是趙三。這個疑案終於水落石出。

你知道楊勵發現了什麼證據嗎？

07. 鑄於戰國時代的青銅鼎被竊之後
難易度：★☆☆　　　　　　　解答：128頁

某省博物館發生了一起珍貴文物盜竊案：一尊鑄於戰國時代的青銅鼎被竊。

盜竊者相當狡猾，在現場沒有留下任何痕跡，文物不翼而飛，給破案增加了難度。這件重任落到刑警隊長老王的肩上。老王是有名的老偵探，破過許多無頭疑案。他接到任務後想：「罪犯盜得文

物後一定會迅速銷贓，説不定也會到風景區搞交易。」

第二天一早，老王帶著偵察員小李來到風景遊覽區。老王和小李都換了便衣。他們一邊佯裝觀賞風景，一邊密切觀察四周動靜。這裡鳥語花香，四季如春；奇峰怪石，古木參天。歷代文人騷客遊覽於此，留下了許多詩賦，更有一些走私犯也趁機在這裡進行非法交易。老王和小李逛了半天，並沒有發現任何異樣的動靜。小李有點洩氣，笑老王太笨：「偷竊犯臉上一沒刺字，二不掛牌，在這來回如梭的人群中尋找罪犯，豈不是大海撈針？」

老王又拉著小李往僻靜處走去，憑老王多年的經驗判斷，罪犯為避人耳目，很可能到人跡罕至的地方成交生意。

小李剛剛從警校畢業，頭腦裡有他破案的一套套辦法，什麼電腦處理、微電波效應……至於察言觀色，他認為並不是破案的高明手段。他見老王像貓逮耗子般的警覺，心裡覺得好笑。突然，他倆眼睛一亮，同時發現了目標：一個穿著時髦的小伙子叼著煙卷，拿著一隻青銅鼎走過來。這青銅鼎與博物館被竊的那件一模一樣。老王不露聲色地走上前去，小李又緊緊跟上。老王走近小伙子身前，掏出

一支煙説：「請借個火。」小伙子很不情願地將燃著的半截香菸遞給老王，老王一邊點香菸，一邊暗暗地審視著青銅鼎，然後又將煙還給小伙子，道了聲謝。

小李看得真切，見青銅鼎確實像博物館丟失的那尊，想要認真盤問一下，卻被老王用一個暗示性手勢止住了。老王拉著小李轉身走開。

小李不解地問：「老王，你怎麼能放他走呢？」

老王指點道：「那是假的，你看那個青銅爐刻的是什麼字？」

小李回答道：「『公元前432年奉齊侯敕造。』用篆體寫的呀！」

「問題就出在這裡。」

聽完老王的分析，小李恍然大悟，拍著腦袋説：「是啊，我怎麼就沒有想到呀！」

後來，他們想盡辦法，終於抓住了真的罪犯。

你知道老王為什麼説這只青銅鼎是假的嗎？

08. 一樁「謀殺親夫」案

難易度：★★★　　　　　　　解答：128頁

三國時，吳國人張舉任句章縣縣令。

　　一日，有人來報「謀殺親夫」案，被告是個30多歲的婦人。她身穿素衣，一到大堂就號啕大哭。

　　原告申訴道：「我是她丈夫的哥哥，昨日她回娘家，正巧半夜我弟弟家突然起火，那裡四周沒有人家，待我們趕到時，房屋已燒塌，我弟弟死在床下。平日，這女人行為不端，定是她同姦夫商量，先回娘家，半夜又同姦夫謀殺了我弟再焚火燒屋，以藉口『火燒夫死』，請大人為我弟做主！」

　　那婦人發瘋似的跳了起來：「你說我有姦夫，姦夫是誰？你說我是謀殺親夫，又有什麼證據？」原告張了張口，卻說不出什麼來。婦人更是氣憤，忽然淒慘地大叫道：「我的命真苦啊！年紀輕輕就守寡，還要背個黑鍋，叫我還怎麼活呀！還不如讓我一死了之！」叫罷，猛地向旁邊的廳柱上撞過去。差役慌忙一把攔住。於是她哭得更加傷心，音量之大，音調之悲，簡直能鋸碎人的心呢。

　　張縣令冷眼觀察了一會，想：眼下毫無證據，先去驗屍再說。

　　來到死者的家，只見房屋已經倒塌，灰燼在風中飛旋。驗屍結果，並無可疑之處。張縣令掰開死者的嘴看了看，想了一會，揮揮手說：「辦喪事

吧。」說著向那婦人瞥了一眼，但見她的眉宇間竟有一絲寬慰之色，像突然放下了一樁心事。她大伯卻急了起來。張縣令並不理會，又說：「辦喪事要宰兩頭豬吧？」

婦人說：「要的，要的。」

張縣令叫死者的哥哥捆了兩頭豬，又叫人在家門口點起兩堆火。眾人都不明白是什麼意思。只聽得縣令說：「把一頭豬宰了，架在火上燒；另一頭豬活生生地燒！」一會兒柴火燒光了。

張縣令這樣做有什麼用意嗎？燒豬能斷案嗎？

09. 茶水裡的暗示
難易度：★★☆　　　　　　　　**解答：129頁**

奸臣嚴嵩連夜寫著奏疏，編造羅洪先的罪名，準備早朝時在皇帝面前說他的壞話，治他的罪。

羅洪先是嚴嵩的親家，這時還蒙在鼓裡，正準備在嚴嵩家裡好好休息呢！

終於，嚴嵩的祕密被他的女兒發現了，爹爹這次要整倒的正是她的公公，這怎能不讓她著急呢？可是嚴府家法森嚴，即使做女兒的也不能隨便行

動，更不要説去通風報信了。

情急生智，她讓丫環給公公送一杯茶，再三囑咐説：「務必請我公公體會這茶的意思。」

羅洪先這時還沒有睡，他見兒媳婦派丫環送茶，心裡已是疑惑，夜半三更的還送茶水幹什麼呢？打開茶碗一看，只見水面上浮著兩顆紅棗和一撮茴香，更是犯疑。這個羅洪先也是個官場人物，不過為人正直。他喝過各種各樣的茶，唯獨沒有見過棗子、茴香茶，而且兒媳帶來口信要好好體會茶中之味，這倒引起了他的警惕。聯想到今晚嚴嵩舉行的宴會上，一些阿諛奉承的人都在一個勁地頌揚嚴嵩用巨魚骨頭當棟樑新造的客廳；自己聽不進去，力排眾議，當著客人的面批評客廳造得過於豪華和浪費，嚴嵩當場就沉下臉來。

也許，這位心地狹窄、報復成性的傢伙，正在打自己的主意吧？他想到這裡，再看看茶杯中那兩顆血紅的棗子和一撮茴香，頓時悟出它的含義來，莫不是兒媳已經得到消息，暗示我……

羅洪先不覺驚出一身冷汗來，再也不敢上床入睡，第二天拂曉，就騎著快馬急奔故鄉。嚴嵩看見親家已走，皇帝面前告狀的事只得作罷。從此以後，這兩位親家再也沒有往來。

你知道這茶水有什麼暗示嗎？

 10. 憑什麼斷定這個人是小偷？
難易度：★★☆　　　　　　　**解答：129頁**

有個菜農，種菜的技藝甚好，他的菜一上市就被搶購一空，引得鄰居又妒又羨。

一次，那菜農種的茄子剛剛成熟，鄰居就趁夜偷摘個精光，一大早挑到集市去出賣。

菜農正要到園子裡去採摘蔬菜，發現一片茄子地只有光禿禿的茄葉，知道遭了偷竊。正驚疑間，忽有一個小孩飛跑過來報信：「伯伯，伯伯，隔壁家的伯伯偷了你的茄子，正慌慌張張地挑著上市去哩！」

菜農聽了火冒三丈，急忙趕上官道，很快就追上了那個偷茄賊。

豈料那賊說：「這茄子是我自家的，你不要誣陷好人！」

菜農說：「這是我家的，我認得的。你種的茄子哪有我的好？！」

兩人爭吵了許久，最後竟到縣府打起官司來。

縣令李亨見他們吵吵嚷嚷，冷冷地說：「誰也不准爭吵！把茄子統統倒出來看看！」

差役奉命將茄子倒在廳堂上。只見那些茄子泛著又油又亮的紫色光芒，只是個頭瘦小，顯然還沒有完全長得飽滿、結實。

李亨觀察了一會，心中已明白了幾分，便問：「是誰拿到市上去賣的？」

偷茄賊道：「是我。自己種自己賣唄。」

李亨對偷茄賊喝道：「你就是小偷！」

李亨憑什麼斷定這個人是小偷？

猜猜看，
誰是推理高手

蛛絲馬跡記載區

找線**索**
破懸案

第三關

如果世界只有一個真相

那就 解開謎底吧！

01. 偽裝自殺的他殺
難易度：★★☆　　　　　　　　解答：129頁

一個春天的早晨，人們發現因醜聞而聲名狼藉的混血兒電視女演員，死在自己的公寓裡。

接到報案後，警察馬上趕往現場。羅波偵探聞訊也跟了過去。

現場似乎沒有任何異常，女演員躺在床上，全身蓋著被子，只露著腦袋，額頭上滿是鮮血。看上去是用手槍對準右太陽穴自殺的。梳妝台的三面鏡上用口紅寫著「我憎恨輿論」幾個字。

可是，老練的羅波偵探只看了一眼現場，便斷定說：「不，這絕不是自殺，是偽裝自殺的他殺。」

那麼，你知道為什麼嗎？

02. 凶器究竟是什麼？
難易度：★★★　　　　　　　　解答：130頁

在女子大學體育館的淋浴室，一名女大學生被殺。她全身一絲不掛，長長的頭髮披散著蓋在臉

上，樣子十分恐怖。她似乎是被用細繩一類東西勒死的。然而，現場只有一條公用毛巾，沒有發現繩子一類的東西。

因為案發時，還有另一名女生一同在浴室洗澡，所以此人被作為嫌疑犯。然而，她是光著身子空手從浴室出來的，當時在門外的同年級同學可以證明這一點。

公用毛巾是無法代替繩子的；而且也沒有兇手將繩子通過排水口沖走的跡象。

刑警查看了現場後感到不可思議。無意中，他注意到了什麼。

「原來如此，我明白了。」刑警馬上發現了凶器。

你能想到凶器究竟是什麼嗎？

03. 逮捕羅蒂芬的依據
難易度：★☆☆　　　　　　　　**解答：130頁**

海力警長驅車剛剛檢查了兩個街區，此時正經過某住宅區。突然，他發現路旁躺著一個人。海力下車一看，那人已氣絕身亡，脖子上留有明顯被勒

的痕跡。

這時，已是午夜，附近一家住宅走出一個人來。他走上前來彎腰一瞧，驚恐地喊了起來：「啊，這不是老金斯嗎！我料到會出這事。我警告過他！」

「警告過他什麼？你是誰？」海力問。

「警告他不要總是把金幣弄得叮噹響。我是羅蒂芬。老金斯和我是20年的老鄰居了。幾分鐘前我見他走過去—他總喜歡把他的金幣弄得叮噹響，好像特意要招人搶劫似的。」

「那金幣值錢嗎？」

「錢倒值不了多少，老金斯是把它當護身符。我告訴過他小心點的，有沒有被偷走？」

海力檢查了屍體，從褲子的右邊口袋裡發現了那枚金幣。又在他口袋裡發現了只有1美元的紙幣。

海力很快逮捕了羅蒂芬。

海力逮捕羅蒂芬的依據是什麼？

04. 三個有可能是兇犯的人

難易度：★★☆　　　　　　解答：130頁

退休的郵政局長湯遜，每天都有早晨運動的習慣。這天早上，他在公園晨練時，被人襲擊斃命。

　　警方的調查顯示，這是一宗劫殺案，湯遜是被兇手用硬物擊中後腦，受重傷而致死亡的。兇手還從他身上掠去了所有的財物。

　　警方的調查又顯示，是兇手一個人單獨作的案。

　　在一連串的詳細偵查之後，警方發現了三個有可能是兇犯的人：

　　A、麥根，他當日曾牽著狗在公園出現；

　　B、卡登夫人，她當日曾在公園織毛衣；

　　C、畫家查理，他當日曾在公園寫生。

　　警方相信，兇手是利用自己身邊的工具，襲擊湯遜的。

　　現在，憑你的推理，你認為誰是兇手呢？他用的什麼當凶器呢？

05. 職業高爾夫球手被殺案
難易度：★★★　　　　　　　　解答：131頁

　　某日早晨，頗有名氣的職業高爾夫球手青山正

彥在高爾夫球場被殺。

這天從早晨起小雨就一直下個不停，沒別人來過高爾夫球場，只有青山正彥獨自頂著小雨來此練習。突然傳出轟的一聲爆炸聲，高爾夫球場的工作人員吃驚地趕來一看，青山正彥躺在草地上已經死了。從現場看，似乎是小型手榴彈似的東西發生了爆炸，死者的腹部和腿被炸得血肉模糊。

然而，奇怪的是現場只丟著一根高爾夫球桿，高爾夫球卻不知去向，而且也沒有罪犯的蹤跡。寬闊的高爾夫球場的四周都圍著高高的金屬網，從外面向裡扔手榴彈也是不可能的。

總不會是地雷爆炸或是直升機從空中扔的炸彈吧！

那麼，究竟犯人是用的什麼凶器將他殺害的呢？

06. 兩名嫌疑犯
難易度：★★☆

解答：131頁

一天早晨，正當環繞地球旅行的一艘日本豪華客輪行至太平洋時，有人在船尾的甲板上發現了一

具女屍。死者是一位名叫田中順子的非常有錢的時裝設計師。她被兇手用匕首刺中胸部而身亡。

因為案發於浩瀚的太平洋上，所以兇手肯定還在船上。

隨船的乘警經過認真調查，排除了其他人的作案可能，最後篩選出了兩名嫌疑犯：

一個是田中一郎，他是順子的外甥，是其財產繼承人。因賭博而債台高築，正苦於無力償還。

另一個是山本和彥，他是被害人的私人祕書，在航海旅行過程中，因貪污敗露而被解雇。

根據上述情況，請判斷誰是兇手？並説出推斷的理由。

07. 扔在被害人家門口的香菸
難易度：★★☆　　　　　　　　解答：132頁

有一位著名的心理學家兼精神病醫生，他能夠運用精神分析學説破案。

一天，維也納警察局的警長布利爾又來求助於他。

情況是這樣的：

5天前，郊外一戶人家的漂亮女人被殺，現場沒有兇手遺失的東西，只是在大門口揀到一支才吸了一兩口的香菸。

　　現在，有兩個人值得懷疑：一個是被害者的小情人，音樂學校的學生。死者生前常常將此人帶回家中。最近，被害人與他常發生爭吵。另一嫌疑犯是那一地區的縫紉機推銷員。此人曾花言巧語去引誘死者，但遭拒絕。這兩人都有殺人嫌疑，但都缺少有力證據。布利爾警長請心理學家對兩個嫌疑犯使用催眠術盤問。這位心理學家說：「即使不用精神分析法，也可判明誰是殺人犯！」

　　那麼，兇犯是誰呢？

08. 兇手為什麼是瓦里？
難易度：★★★　　　　　　　　　　解答：132頁

　　酷夏的一天夜晚，發生了一宗奇特的兇殺案：中學教師西洛夫倒斃在地上，上身赤裸。警方經過調查，發現西洛夫是被人勒死的，並很快拘捕了兩個嫌疑人物。一個是西洛夫的弟弟瓦里。他是個不長進的流氓，吸毒成癮，經常向哥哥勒索錢財，兩

兄弟也常發生爭吵。

第二個人是被開除的學生家長。他為人粗暴，因為兒子被開除而大發脾氣。

根據死者現場的環境，警方設想案情大概是這樣的：死者在住所的窗前，看到來找他的人，於是開門，結果，卻遭襲擊死亡。

審問兩個嫌疑人物，他們都矢口否認曾殺過人。警察正在感到無可奈何之際，剛從現場勘查過的羅波偵探說話了：「根據現場情況判斷，兇手一定是瓦里！」

結果，事實證明，羅波偵探果然高明。

你知道羅波偵探是怎麼推斷出誰是兇手的嗎？

09. 這個傷號不是真兇
難易度：★☆☆　　　　　　　　解答：132頁

一場混亂的槍戰之後，萊爾醫生的診所裡衝進一個陌生人。他對醫生說：「我穿過大街時，突然聽到槍聲，見到一個人在前面跑，兩個警察在後邊追，我也加入了追捕，就在你的診所後面的這條死巷裡，遭到那個傢伙的伏擊，兩名警察被打死，我

也受了傷。」

醫生從他的背部取出一粒彈頭，把自己的一件乾淨襯衫借給他換上，然後又把他的右臂用繃帶吊在胸前。

這時，警長和地方殯儀員跑了進來，殯儀員喊：「就是他！」

警長拔槍對準了陌生人，陌生人忙說：「我是幫你們追捕逃犯受的傷。」

殯儀員說：「你背部中彈，說明你是在跑！」

在一旁目睹這一切的刑事專家霍金斯對警長說：「這個傷號不是真兇！」

那麼，誰是真兇呢？為什麼？

10. 放在桌子上的遺書
難易度：★★☆　　　　　　　　　解答：133頁

在盛夏的一天傍晚，某作家在自家的書房死了。右手握著手槍，被一槍擊中頭部。

桌子上擺著一台電風扇和一封寫在一張信紙上的遺書。遺書中說他因情場失意而自殺。

這麼熱的天，死者應該使用電風扇。但電風扇

現在根本不轉，經檢查，發現電風扇的電源線已經從牆壁的插座上拔出。可能是作家在從椅子上翻倒時碰到了電源線才拔出的。

為慎重起見，警察將電源插頭插入插座一試，電風扇的開關開著，所以，電風扇又轉動起來。

警察見狀，馬上肯定地說：「這不是自殺，是他殺。兇手在射殺作家後，將假遺書放到桌子上逃離了現場。」

那麼，證據是什麼？

11. 藏珠寶的檸檬罐頭
難易度：★★☆　　　　　　　　解答：133頁

夏日的一個清晨，波蘭卡爾拉特市警方得到了可靠的情報，一個化名米希洛的法國走私集團的成員，從華沙市及維瓦爾市弄到許多珠寶，裝在一隻檸檬罐頭裡面企圖矇混出境。

該罪犯所帶的罐頭外形、商標和重量完全一樣。為了查獲珠寶罐頭，女警官尼茨霍娃奉命前去海關協助檢查。臨行時，局長再三強調，一定不能損壞出境者的物品，以免萬一判斷失誤，造成不良

國際影響。

尼茨霍娃警官驅車來到海關後，開始注意帶罐頭的外國人。果然不出所料，「目標」已到了海關。在接受檢查時，那化名米希洛的人，出境時帶著12只罐頭，都是檸檬水罐頭。尼茨霍娃知道，靠搖晃罐頭無濟於事。於是她佯笑地問：「先生，你帶的全是檸檬果汁嗎？」

「當然是。」米希洛彬彬有禮地含笑回答，毫無異色。

尼茨霍娃警官淡淡一笑，使了一招，然後取出其中一隻罐頭厲聲問道：「這罐不是檸檬果汁！」打開一看，果然是珠寶。那化名米希洛的走私犯呆若木雞地低下了頭。

你可知道，女警官尼茨霍娃採取什麼妙法，查出了藏珠寶的檸檬罐頭嗎？

12. 為什麼要逮捕岡察羅娃？
難易度：★★☆　　　　　　　　解答：133頁

茹科夫斯基的屍體躺在粗糙的水泥地上，四周都是殷紅的血，那齜牙咧嘴的樣子，令人心驚

肉跳。他嗜酒如命,是俄國彼得堡一個汽車廠的工人。

刑偵二局值班警官巴拉巴諾夫和法醫對屍體進行了檢驗,發現頭部撞傷。巴拉巴諾夫根據現場分析,頭部的傷是死者由上往下摔倒撞擊地面所致。

「是頭先著地。」法醫敲著死者的頭骨小聲地對巴拉巴諾夫說。話音剛落,死者的妻子岡察羅娃從樓上緩緩過來,淚流滿面,聲音嘶啞而顫抖。她向巴拉巴諾夫警官講述了事情的經過:

「今天上午,我丈夫茹科夫斯基喝得醉醺醺回來,我氣沖沖地吼了他幾句。他緊繃著臉,站到窗口上去擦玻璃。突然,我在廚房裡聽到他一聲慘厲的尖叫,我從廚房奔出來,只見我那酒鬼丈夫摔死在窗戶下。」

巴拉巴諾夫警官循著岡察羅娃的手指頭觀察著二樓的窗口,然後走近靠窗下的一棵大樹。他突然發現一片樹葉上有血跡。他將一片樹葉輕輕地摘下來送去化驗,結果樹葉的血跡與死者的血型相同,同時也驗證了茹科夫斯基確是酒後所亡。

當晚,岡察羅娃卻被逮捕了。

請問,巴拉巴諾夫警官為何要這樣做?

13. 金塊藏在哪兒了？

難易度：★★★　　　　　　　　**解答：134頁**

　　大盜西夫從貴金屬店的地下金庫裡盜出了一百公斤金塊，企圖放在轎車裡，連車一起裝上貨輪運往國外。可是，羅波偵探搞到了這一情報，迅速通報了警方。刑警立即趕到碼頭，在裝船前將西夫的車扣了下來。

　　「請稍等一下，你們要幹什麼？我這車上可沒裝任何違禁物品呀。」西夫抗議說。

　　「你說謊，從貴金屬店盜來的金塊就藏在上面吧？是羅波偵探告訴我們的，肯定不會錯。」刑警們檢查著汽車裡面。

　　可是，搜來搜去，連一克金塊也沒找到，輪胎和坐椅也都檢查過了。一無所獲的刑警們頗感失望。

　　「你們瞧，這個羅波偵探！真是智者千慮，必有一失。他竟向警察傳遞這種捕風捉影的情報。哈哈哈……」西夫冷笑著。

　　這時，羅波偵探剛好趕到。聽了刑警們的報告，他大吃一驚。但是，當他看了一眼汽車時，馬上就恍然大悟了。

「你們是怎麼搜查的，黃金不就在你們的眼皮底下嗎？」他看了看車，又看了看西夫。「西夫先生，真遺憾，金塊我們要全部沒收了！」

那麼，大盜西夫到底將一百公斤的金塊藏到哪兒了呢？

14. 珍珠項鏈被藏到哪了？
難易度：★★☆　　　　　　　解答：134頁

一天夜裡，怪盜斯班化裝成貴族青年出席了在M伯爵夫人的別墅舉辦的一次酒會。M伯爵夫人很喜歡狗，經常喜愛地將長毛小白狗放在膝蓋上撫弄。那是條長著長毛的室內犬。今天夜裡夫人也是同樣抱著小狗興致勃勃地與三個女士一起聊天的，中心話題是演員米賽爾的那條珍珠項鏈，説是從前瑪利·安多阿內特王寶曾用的項鏈。

米賽爾將項鏈從脖子上摘了下來，放到桌子上向大家炫耀。這時，突然停電了，室內一片漆黑。一分鐘後，就在眾人驚慌之際，天花板的吊燈又重新亮了起來，室內恢復了光明。

可是，就在同時，米賽爾發出了刺耳的尖叫

聲。

「啊！我的項鏈不見了！」

放在桌子上的珍珠項鏈不翼而飛！停電期間被誰盜走了。

當時，斯班等一些男士在另一間房子裡。無庸置疑，罪犯肯定是桌子周圍的三名女士。

「即使互相懷疑，問題也得不到解決。我們三人還是請米賽爾小姐搜身的好，這樣可以證明清白。」

在M伯爵夫人提議下，三人當場讓米賽爾搜身進行檢查。然而，三人身上都沒有！當然，室內找遍了，沒找到！因為窗戶插著插銷，不可能僅一分鐘的停電間隙開窗扔到室外。如果打開窗戶，不僅可以聽到開窗的聲音，還會吹進風來。並且，停電期間三個女士誰也一步沒離開過桌子。

怪盜斯班卻恍然大悟。在米賽爾報警之前，悄悄地將M伯爵夫人叫到房間的角落處耳語了幾句。

「M伯爵夫人，罪犯就是你喲。你再裝傻否認也無濟於事，我是非常清楚的。利用停電作案，可謂精彩的表演；明天我再來取被盜的項鏈。如果你說個不字，我馬上就去報警。」

聽到斯班的這一番話，伯爵夫人臉色變得慘

白。

那麼，M伯爵夫人把珍珠項鏈藏到哪了？

15. 兇手如何銷毀了自己的腳印？
難易度：★★☆　　　　　　解答：134頁

雨過天晴的早晨，羅波偵探和朋友小林在公園散步時，發現門球場地中心處有一個年輕女子倒在地上。

走到跟前一看，這個年輕女子是背部被刺兩刀致死的。屍體旁邊丟著一把血淋淋的尖刀。

可是，被昨夜雨水沖洗過的地面上，只留下被害人來現場時留下的高跟皮鞋的腳印，此外沒有任何足跡。

「真怪，怎麼沒有兇手的腳印？一定是下雨前或正下著雨時殺了人逃跑的。」小林說。

羅波偵探肯定地說：「不對，如果那樣，被害人的高跟皮鞋印兒也該一塊被沖掉。屍體旁邊還留著斑斑血跡，凶器尖刀上的血也沒被沖掉，說明是雨停後在此殺了被害人的。高跟鞋很小，兇手絕不可能是踩著高跟鞋印逃走的。」

羅波偵探為此還特意將死者的高跟皮鞋脫下來，與地面上的鞋印核實比較過。高跟皮鞋印和鞋是一致的，肯定是被害人走著來的腳印。

　　「那麼，難道兇手是無腿的幽靈？或者說，兇手長了翅膀從空中飛來殺了被害人？怎麼可能。」小林感到不可思議。

　　羅波偵探看了看四周，無意中發現鐵絲圍牆的門口有一個存放物品的鐵櫃和洗手用的水龍頭，他突然明白了：「原來如此，我知道了。兇手用極簡單的手段銷毀了自己的腳印。」

　　你知道兇手是怎麼做的嗎？

16. 死者手裡的「方塊Q」

難易度：★☆☆　　　　　　　　　**解答：135頁**

　　一天早晨，單身生活的撲克占卜師在公寓自己的房間裡被殺。他是被匕首刺中後背致死的。推測被害時間是昨晚9點左右。

　　看上去是在占卜時受到突然襲擊的。屍體旁邊丟的到處是撲克牌。被害人死時手裡攥著一張牌，是一張方塊Q。

片山警長想：「為什麼死時抓著一張方塊Q呢？大概是想留下兇手的線索，才抓在手裡的。據説，撲克牌的方塊兒與寶石中的鑽石相同，是貨幣的意思。黑桃是劍，紅桃是聖盃，梅花表示棍棒。可是，這與兇手有什麼關係呢？」

不久，偵查結果出來了，篩選出以下三個嫌疑犯：

職業棒球投手鬆井；

某醫院護士幸子；

煤礦井下工人阿壯。

三個人似乎都與撲克牌裡的方塊沒有關係。但是，片山還是果斷地指出了真兇。

那麼，兇手到底是誰？

17. 鈍器是什麼？
難易度：★☆☆　　　　　　　解答：135頁

一天，「翠竹」公寓的管理人正在打掃院子，突然從二樓的3號房間傳來女人歇斯底里地喊叫聲。

「你到底想怎麼樣？」

管理人抬頭望了望二樓3號房間的窗戶，苦笑了

一下。因為窗戶關著，吵架的聲音聽不大清楚，但無非就是夫婦間司空見慣的吵架。

　　3號房間裡住著一對年輕夫婦，他們三天兩頭地吵架。吵架的原因一定是為打麻將的事。男的幾乎每天晚上不回家，都在外打牌。今天早上，管理人親眼看到男的打了一通宵麻將後悄悄地回來。

　　「清官難斷家務事」，所以管理人聽了也不在意。可是，爭吵聲越來越厲害。

　　女的突然像發瘋似的號叫起來：「畜生！我殺了你。殺了你我也跟你一道去死。」

　　管理人隔著窗戶玻璃看到，她揮起一根像是棍棒的東西朝男的打去。

　　「哎喲……」

　　管理人聽到男的痛苦的呻吟聲。他感到事態嚴重，不由地登上台階，趕到3號房間門前。

　　然而，此時屋裡鴉雀無聲，剛才激烈的爭吵好像是沒有發生過一樣。他更覺得這次吵架非同尋常。管理人敲著門問道：「沒出事吧？需要幫忙嗎？」

　　「不關你的事！」女的說著，從裡面鏘的一聲將門鎖上。

　　管理人覺得事關重大，他決定向110報警。

不大功夫，巡邏車趕來，警官敲開了3號房間的門。

進屋一看，在12平方米左右大小的屋子當中，年輕的男主人穿著睡衣俯臥著，已經死了。看來好像是被什麼棍棒類的鈍器有力地擊中了頭部。死因是腦內出血。然而，在死者身旁卻未發現凶器。

「究竟是用什麼打的？」刑警向呆立在一旁的女主人詢問道。然而她只是閉著眼睛哭，不住地擺著頭。

雖然對屋子裡面進行了全面搜查，但別說凶器，就連一個能代替凶器的瓶子也沒發現。他們只看見，在狹窄的房間裡的土暖氣上放著一條30厘米左右長的大青花魚，烤得濕漉漉的，大概是準備做午飯的菜餚吧。電冰箱中也幾乎是空的。

不可思議的是，據管理人和住二樓的其他人的證詞，女的一步也沒離開過自己的房間，而且，也沒有開窗將凶器扔到外面的跡象。

但是，警官終於找到凶器了。

到底她是用的什麼東西將丈夫殺死的？凶器現在藏到什麼地方去了呢？

18. 被害人手裡的頭髮

難易度：★☆☆　　　　　　解答：136頁

　　早晨，有人在王艷的家裡發現了她的屍體。刑警勘查現場，推斷她死亡的時間是在昨晚9點至10點之間。因為脖子上有明顯被勒過的痕跡，所以，顯然是被人害死的。

　　刑警發現她的右手抓得緊緊的，手心裡有根燙過的頭髮。初步斷定，這是王艷遇害時，拚命反抗從兇手頭上扯下來的。

　　「在王艷認識的人中，有沒有燙髮的人？」刑警問王艷的鄰居。

　　「要說燙髮的人，只有對門的郭菲菲，她幾天前曾和王艷吵過架。」

　　刑警直接找到了郭菲菲，問郭菲菲：「昨晚9點至10點，你在哪裡？」

　　「在家裡看電視。」郭菲菲回答。

　　「有證明人嗎？」

　　「我當時自己在家，沒人能證明。」「你的頭髮什麼時候燙的？」

　　「昨天中午。」

　　「我能取幾根樣品嗎？」

她從頭上拔下來幾根頭髮，交給了刑警。經過化驗，結論是：完全是同一人的頭髮。

郭菲菲有重大殺人嫌疑！

但是，不管刑警怎麼問，郭菲菲對殺人一事都矢口否認。最先進的測謊儀也表明她沒有說謊。

刑警無奈，只好請來了神探李明。

李明取出了隨身攜帶的放大鏡，仔細觀察：頭髮彎彎曲曲，髮梢從側面看一端呈圓形，另一端斷面齊整。李明馬上對大家說：「對，郭菲菲的確沒有殺人，但有人想陷害她。」「啊？」大家目瞪口呆，有些不相信。李明接著說：「王艷的死說明背後有一個重大陰謀，兇手不僅想殺人滅口，掩蓋自己的貪污罪行，而且想嫁禍於郭菲菲，轉移我們的視線。現在破案就要從這裡入手，希望郭菲菲能很好地配合我們。」

不久案件告破，事實正如李明所說的一樣。

請問：李明說這番話的依據何在呢？

19. 老闆的謊言
難易度：★★☆
解答：136頁

一個下著小雪的寒冷的夜晚，11點半鐘左右，羅波偵探接到報案，急速趕往現場。

現場是位於繁華街上一條背胡同裡的一家拉麵館。掛著印有麵館字號的半截布簾的大門玻璃上罩著一層霧氣，室內熱氣騰騰，從外面無法看見室內的情景。

拉開玻璃房門，羅波偵探一個箭步闖進屋裡，他那凍僵了的臉被迎面撲來的熱氣嗆得一時喘不過氣來。落在肩頭的雪花馬上就融化了。

在靠裡面角落裡的一張桌子上，一個流氓打扮的男子，頭砸在盛麵條的大碗裡，太陽穴上中了槍，死在那裡。大碗裡流滿了殷紅的鮮血。

「先生，深更半夜的真讓您受累了。」麵館的老闆獻媚地打著笑臉，上前搭話說。

羅波馬上就想了起來，這是以前被警部抓過坐過大牢的那個傢伙。

「啊，是你呀，改邪歸正了嗎？」

「是的，總算……」

「你把這個人被殺時的情景詳細講給我聽。」

「11點半鐘左右，客人只剩他一個了。他拿了兩壺酒和一大碗麵條，正吃的時候，突然門外闖進來一個人。」

「是那傢伙開的槍？」

「是的，他一進屋馬上從皮夾克的口袋裡掏出手槍開了一槍。我當時正在操作間裡洗碗。哎呀，哎呀，真是個神槍手，他肯定是個職業殺手。開完槍後馬上就逃掉了，我被突如其來的事件嚇得呆立在那裡。咳——」老闆好像想起了當時的情景，臉色蒼白地回答說。

「當時這個店就你一個人嗎？」

「是的。」

「那罪犯的長相如何？」

「這個可不太清楚，高個子，戴著一個淺色墨鏡，鼻子下面蒙著圍巾。總之，簡直像一陣風一樣一吹而過。」

「是嗎……」

羅波略有所思似的緊緊盯著老闆的臉。

「那麼，太可憐了。這下子你又該去坐牢了。你要是想說謊，應編造得更高明一點兒！」羅波偵探如此不容置疑的口氣，使麵館老闆嚇得渾身一哆嗦。那麼，羅波偵探是如何推理，識破了老闆的謊言的呢？

20. 隔著門的槍擊
難易度：★★☆　　　　　　　　　解答：137頁

　　上午10點，東京某公寓二樓傳出「砰」的一聲槍響。接著一個持槍的蒙面大漢衝下樓乘車逃跑了。羅波偵探接到報告，趕到現場209號房間。

　　只見一個男人倒在地上，額頭中了一發致命的子彈。顯然被害者是在開門前，被隔著門的手槍擊中的。經公寓管理員辨認，死者不是該房的住者石川，因為石川是個最次輕量級職業拳擊家，身高只有1.5米，而死者身高足有1.8米。

　　由於不清楚死者的身份，只好取他的指紋進行化驗。沒想到死者竟是前幾天從M銀行裡席捲5000萬巨款而逃的通緝犯西澤三郎。

　　羅波偵探來到拳擊場找石川。石川一聽西澤三郎被殺，面色陡變。他說西澤三郎是他中學同學，昨夜突然來他家借宿，不料竟當了他的替死鬼。

　　山田警長聽說「替死鬼」三字，連聲詰問：「怎麼，有人想殺害你？」

　　石川回道：「正是！上周拳擊比賽，有人威脅我，要我故意輸給對手，然後給我50萬日元。不然，就要我付出代價。我拒絕了。他們把西澤三郎

當成了我……」

沒等石川説完，羅波偵探説：「不要再演戲了，你是幫兇！是你導演了這幕兇殺案，目的是想奪取西澤三郎從銀行盜來的鉅款！」

你能猜出羅波偵探是怎樣識破石川的嗎？

21. 朗尼的破綻在什麼地方？
難易度：★★★　　　　　解答：137頁

黃昏，查克警官為調查一宗殺人案來到了小漁港，並很快找到了一艘小帆船的主人叼著雪茄煙的朗尼。

「我是查克警官，可以和你談幾分鐘嗎？」

「當然可以。你想知道些什麼呢？」

「關於羅賓漢的事。他在下午被人謀殺了！」

朗尼驚訝得張大嘴巴，竟忘了他是叼著雪茄煙的：「這……這不可能！我今天早上還同羅賓漢聊過超級市場的煙價。」

「這就是我來找你的原因。請問，下午2點至4點，你在哪裡？」

「唔，今天是一個晴天，所以一吃過午飯便揚

帆出港了。但到下午2時，風突然間停下來，我的帆船便不能動了。唉！」

「那你的船上沒裝發動機，也沒有發報機？」查克警官問。

「是的，於是我在白毛巾上寫了『救命』二字，掛在帆上。」

「唔，有人看到你的呼救信號嗎？」

「我真幸運。在兩個鐘頭後，有艘摩托艇駛來。駕手說他在3公里外便看到了我的求救信號，並將我的船拉回了漁港。好人啊，我真該謝謝他的救命之恩。」朗尼説到這，很是動情。

「的確是好人。那駕手的姓名與船名可告訴我嗎？」

「對不起，我忘了問，也沒留意船名，只知它是紅色的。」

「小伙子，你很有編故事的天才，應該去當小説家。」查克警官佯笑著，旋即冷峻地逼視著朗尼，「只可惜，你剛才編的故事有破綻，無意中露出了馬腳。跟我上警察局走一趟吧！」

請問，朗尼的話中，破綻在什麼地方？

22. 正夫什麼地方疏忽了

難易度：★★☆　　　　　　　　解答：137頁

過兩天財務審計的日子就要到了，為了不使自己侵吞公款的事敗露，正夫決定，今天晚上就要把他的同事山田幹掉。正夫覺得，只有設法將貪污的罪名嫁禍給山田，幹掉他再偽裝成自殺，才能保全自己，除此之外別無他法。

正夫趕到山田的一間一套單人公寓。此時。他正一個人坐在飯廳裡喝著白蘭地看著電視。

山田從碗櫥裡拿出一隻新酒杯，很大方地給正夫倒上一杯，接著又要往自己還剩有大半杯酒的杯子裡倒，趕巧瓶子空了，他便又從碗櫥裡拿了一瓶。

趁這功夫，正夫迅速將氰化鉀投進他的酒杯裡。毫無察覺的山田，打開瓶蓋往自己的杯子裡又倒了一點酒。

「乾杯！」他們一起喝了起來。山田只喝了一口，剛放下酒杯，便突然手抓胸口，一頭栽倒在桌子上。當然，這是毒藥奏效了。因倒在桌子上的時候，他的手碰倒了那只空白蘭地瓶子，瓶子落在地板上摔碎了。

正夫見他確實死了，便馬上到廚房將自己用過的杯子用水沖洗乾淨，放到碗櫥裡，桌子上只留下山田的酒杯和剛開過蓋的那瓶白蘭地。他把摔碎的酒瓶用塑料袋裝起來帶回家去。

這樣一來，新開的酒瓶和喝剩下的酒杯上只留下山田的指紋，即使沒有遺書，也會被認為是因害怕貪污敗露而服毒自殺的。

正夫和來時一樣，沒撞見任何人，便悄悄離去。當然，他也沒有留下任何指紋，甚至連裝毒藥的小瓶，他也印上了山田的指紋，裝到了山田的上衣口袋裡。

可是，第二天山田的屍體被發現時，警方卻根據桌子上酒杯裡的白蘭地，認為是他殺，並開始立案偵查。

那酒杯裡的白蘭地明明是山田自己開的酒瓶倒的，怎麼會成了他殺的證據呢？正夫到底什麼地方疏忽了呢？

23. 雷利的破綻
難易度：★☆☆　　　　　　　　解答：138頁

「是雷利先生嗎？我是倫敦警察廳的蒙哥馬利上校。今天可給你帶來了壞消息─你姐夫被謀殺了。」

「啊，上帝！」電話的另一端傳來說話聲，「昨天我還見過麥克，真不敢相信這是真的。你肯定被殺害的是他嗎？」

「經過鑑定，證明的確是他，雷利先生。我想立即到你家去跟你研究一下，究竟誰有殺害麥克的動機。」

大約一小時以後，蒙哥馬利上校坐在雷利的客廳裡。

「誰都知道，麥克有敵人。」一待蒙哥馬利坐下來，雷利馬上就開口說，「他的股東史密斯指控他挪用生意上的款子，他們為此發生過激烈爭吵。此外，還有我二姐夫瓊斯，他懷疑麥克同二姐有過曖昧關係，兩個曾經因此大打出手。另外，可能殺害麥克的是我三姐夫比爾。比爾仇恨麥克，這一點我早有所聞。我可以把他的地址告訴你，但你得答應不向他透露是我向你提供的情況。」

「不必了，雷利先生。根據你剛才提供的線索，我敢肯定的是，謀殺麥克的不是別人，正是你！」

雷利的破綻在哪裡呢？

24. 被戳穿的謊言
難易度：★☆☆ 解答：138頁

喬治探長和朋友們一起坐船去英國旅行。那天，海上風浪很大，輪船搖晃得厲害。

喬治覺得有些頭暈。「這鬼天氣，真夠嗆！」他跌跌撞撞地說。

朋友們也都搖頭：「真是難受。」

就在這個時候，一個船上的服務生匆匆過來報告：「喬治探長，船上發生了人命案！」

喬治大吃一驚，連暈船也忘記了，跟著服務生來到船上的一個艙房裡。只見地上躺著一個女子，那是富孀特利絲太太，她胸口中了一槍，艙房內的保險箱已經被人打開，房間裡還站著一個男子。

「我叫格里特。」那男子說道，「是特利絲太太的私人祕書。剛才，我正在我的艙房裡寫東西，忽然聽到槍聲，出來一看，彷彿有個黑影在過道上隱沒，接著就發覺特利絲太太已經死在她的房間裡了。」

喬治看了祕書一眼，對他說：「唔，我可以到你的房間去看看嗎？」

「當然可以。」格里特回答道。喬治來到格裡特的房間裡，見寫字檯上放著一疊文件，旁邊的記事欄裡留下了一行行工整的字跡。

「剛才，你就在房中寫這些嗎？」喬治對他說。

「不錯。」格里特回答道。

「你說謊！」喬治說。格里特頓時變了臉色，他不明白自己的謊言為什麼竟會一下子就被人戳穿。你知道其中的緣由嗎？

25. 敲死曼麗的兇手
難易度：★☆☆

解答：138頁

曼麗在她豪華的別墅裡慘遭殺害，名探羅波和警長漢普斯聞訊後馬上趕到現場，迅速檢查了紅色地毯上的屍體。「她是被手槍柄敲擊頭部而死的，她至少被敲了四五下。」

在屍體旁找到了一支手槍。警長漢普斯小心翼翼地吹去上面的灰塵，以便提取指紋。

「我已給她的丈夫奇金打了電話，」警長說。「我只說他必須馬上趕回家。我討厭向別人報告噩耗。等一會你來告訴他好嗎？」

　　「好吧。」羅波答應著。

　　救護車剛剛開走，驚慌失措的丈夫就心急如焚地闖進門來了。「發生了什麼事？曼麗在哪裡？」

　　「我不得不遺憾地告訴您，她在兩小時之前被人殺害了。」羅波說，「是您的廚子在臥室中發現屍體並報警的。」

　　「我在這槍上找不到指紋。」警長用手帕裹著槍走進來對羅波說，「看來不得不送技術室處理了。」

　　奇金緊盯著裹在手帕中的槍，臉上的肌肉抽搐著，顯得異常激憤。突然，他激動地抓住警長的手說：「如果能找到那個敲死曼麗的兇手，我願出5萬美金重酬。」

　　「省下你的錢吧。」羅波冷冰冰地插言道，「我想已經無需再找了，我懷疑您就是兇手！」

　　羅波偵探根據什麼這樣說呢？

26. 賊喊捉賊的把戲

難易度：★★☆

解答：139頁

　　偵探維力斯一覺醒來，已經是後半夜兩點多了。他燒了一杯咖啡，剛要喝，電話鈴響了。

　　「哈羅！」他問道，「哪裡？」

　　「我是利馬公寓。偵探先生，我們這裡發生了一起搶劫案！」

　　「我馬上到！」維力斯掛了電話，趕往出事地點。

　　公寓門口，打電話的人正在等候。「是這樣的：我是這裡的夜間值班人。一刻鐘前，這樓裡突然斷電，我剛要出去察看一下原因，一夥人衝了進來。看見他們人很多，我忙躲到儲藏室內。他們直奔外出不在家的卡瑪先生和埃利爾先生的房間，撬開保險櫃，偷走了卡瑪先生的200萬美鈔和埃利爾先生的『狂獅』牌金錶……」

　　「這些罪犯有什麼特徵沒有？」

　　「有，他們一共5個人，為首的一個好像是英國人，藍眼睛，左臉上有塊疤。」

　　「你真的看清楚了？」

　　「是的，因為他手裡拿了一個電子電筒，當他

的手電光從門縫射進時，我藉著手電光一眼就注意到了。」

維力斯冷冷一笑：「你說謊的本領並不高明！收起你這套賊喊捉賊的鬼把戲吧！」

你知道維力斯偵探為何這樣說嗎？

27. 小偷的作案方法
難易度：★★☆　　　　　　解答：139頁

倫敦，一家冷飲店的角落裡，經常坐著一位老人，看年歲不下70歲，他總默不作聲，一口一口地喝著牛奶。看他那安詳的神態，晚年一定過得挺不錯。

一天早晨，這位老人走進冷飲店不久後，來了一位名叫波蒂的女記者。波蒂告訴老人說：「昨天晚上，小偷鑽進冷飲店，偷走了二百英鎊紙幣；逃出冷飲店，還未跑出十米，就碰上從胡同裡出來的警察；警察見他形跡可疑，就把他帶到附近的警察局。正巧，冷飲店老闆也來警察局報案，警察便更加懷疑他是小偷，馬上進行搜身。

但令人費解的是，小偷竟然身無分文。沒有證

據，警察局只得將小偷釋放。將小偷釋放後，警察又進行盯哨，看到小偷回家後，再也沒有返回過作案現場。可以確認，小偷沒有共犯。女記者還說：「警察從小偷的神情上，可以確認是他作案的，可惜的就是沒有證據。」

老人聽了，慢條斯理地說：「警察常幹蠢事。波蒂，你若想瞭解真相，一兩天後，去那小偷家裡看看，定會水落石出的。」

說完，老人還朝女記者自信地笑了笑。

兩天後，女記者去小偷家，果然不出老人所料，女記者發現了小偷的作案方法，並且報告了警察，小偷立即被逮捕歸案。

老人怎麼會料事如神的呢？你能想出其中的奧祕嗎？

28. 為什麼只有一個人的腳印？
難易度：★☆☆　　　　　　　　解答：140頁

星期日的早晨，在銀行家洛伊特氏別墅的網球場上，發現了銀行家洛伊特夫人的屍體。兇手是在離死者約一米的地方將她槍殺的。死亡時間在星期

六晚上八時左右。作為現場的網球場，因星期六早晨下了雨，地面又濕又滑，所以，被害人和兇手的腳印都清晰可見，穿的都是高跟鞋。奇怪的是，來到現場的高跟鞋印卻只是一個人的，走出現場的高跟鞋印也只是一個人的，而兩種腳印又差不多。經查勘，死者是他殺，而被兇手製造了死者自殺的假象。

警察局已逮捕了一名重大嫌疑犯。她是洛伊特氏的情婦、原俄羅斯芭蕾舞團的舞蹈演員安娜‧古捷新卡婭。因為在被害人洛伊特夫人臥室的電話機旁，留有一張字條，上寫：「下午八時，和安娜在網球場。」

安娜對警察的調查採取了沉默的態度。但即使她是真正的兇手，這案件還有一個不解的謎，就是怎麼會不留腳印，而只有一個人的腳印呢？

也許兇手是踏著來到現場時的腳印逃走的。可是高跟鞋的腳尖和後跟都很小，要踏在來時的腳印上走而絲毫不露痕跡，是不可能的。因此，似乎還不能完全斷定安娜是兇手。

正在苦思冥想的偵探羅波，看著自己的身為芭蕾舞演員的妻子在一邊練習，他突然明白了。

你能推斷出事情的真相嗎？

29. 三個教練和一起兇殺案
難易度：★★★　　　　　　解答：140頁

　　星期天下午，P先生被人殺了。警長來到P先生的鄰居M先生家裡調查。

　　M先生告訴警長發生兇殺的時間時說：「我和我的女兒很清楚，我們聽到三聲槍響的時間正好是17點06分。我們立刻向窗外看去，看到一個男人溜掉了，他只是一個人。」

　　警長檢查了現場，他發現了一封由P先生親手簽名的信，上面提到，有三個男人曾想謀害他。

　　這三名嫌疑者是：A先生和C先生是足球教練，而B先生是橄欖球教練。

　　這三個教練的球隊，星期天下午都參加了15點整開始的球賽。A教練的球隊是在離死者住所10分鐘路程的體育場上爭奪「法蘭西杯」；B教練的球隊是在離P先生家60分鐘路程的球場上進行友誼賽；而C教練的球隊是在離兇殺地點20分鐘路程的體育場上參加冠軍爭奪賽。據瞭解，這三位教練在裁判號吹響結束比賽的笛聲之前，都在賽場上指揮球隊，而且當天天氣很好，比賽皆未中斷過。

　　警長踱著方步，突然返轉身對助手說：「給我

把三位教練都請來。」

「諸位教頭，貴隊戰果如何？」

A教練答曰：「我的球隊與綠隊踢成了平局。3比3。」

B教練接道：「唉，打輸了，9比15輸給黑隊。」

C教練滿面喜色，激動地說：「我的隊員以7比2的輝煌戰績打敗了強手藍隊，奪得了冠軍！」

警長聽後，朝其中的一位教練冷冷一笑：「請留下來，我們再聊聊好嗎？」

這被扣留在警署的教練，正是槍殺P先生的罪犯。你知道他是誰嗎？為什麼？

30. 蒙面占卜師被害之後
難易度：★★★　　　　　　　解答：141頁

日本某旅遊團踏上了中國的絲綢之路。一天夜裡「蒙面占卜師」在住地被人殺害，死因是有人在占卜師喝的咖啡裡摻了毒。

這個「蒙面占卜師」在日本電視《你的未來生活》節目中聲名大噪。但觀眾從未見到過他的真面

目，對他的私生活也一無所知。

在旅遊期間，儘管他談笑風生，待人熱情友好，但他從不摘下臉上的面紗。

這是為什麼呢？中國警官在勘查現場時揭開了謎底：他生過梅毒，鼻子已經腐爛，蒙面是為了遮醜。中國警官分析認為，生梅毒的人一般性生活比較混亂，因而該案屬於情殺的可能性極大。於是，中國警方通過國際刑警組織向日本警方發出通報，要求查清占卜師的私生活，並提供破案線索。可是，日本警方的答覆卻令人失望：占卜師生梅毒是父母遺傳，本人作風正派，為人和善，沒有仇人，在日本國內無破案線索。真是棘手的難題。

破案只能從笨辦法開始：調查旅遊團內有誰與占卜師一起喝過咖啡。經過一番艱苦細緻的工作，終於找到了三個嫌疑人：

芳子—占卜師的妻子；

井田—占卜師的弟弟；

小林岡茨—旅遊團成員。

芳子另有新歡。此次本不願來中國旅遊，她想趁機留在日本與姘夫廝混，占卜師揭穿了她的企圖，強行拉她來到中國。為此，她每晚與占卜師爭吵不休。平時她愛喝咖啡，有作案動機。

井田是證券商，為人陰險狡猾，為了攫取錢財常常不擇手段。三年前借給占卜師一筆錢款，多次催討未果。此次旅遊中，他與占卜師喝咖啡時看見占卜師帶了一筆鉅款，再次向他索要。占卜師非但不給，還以兄長的身份斥責他的為人，使他怒不可遏。中國警官在清理占卜師的遺物時，又發現他所帶的鉅款已不翼而飛。

　　小林岡茨，服裝設計師，經濟拮据而又吝嗇。原來與占卜師互不相識，旅行途中成為好朋友。他倆經常在一起喝咖啡。一次小林岡茨請占卜師為其占卜，不知占卜師說了他什麼，兩人發生爭吵，小林岡茨悻悻離去時，將一杯未喝完的咖啡潑了占卜師一身。

　　以上三人都有在占卜師的死亡推定時間內不在現場的證人，而其他團員都一一被排除了嫌疑。

　　中國警官對三個嫌疑人逐個推理分析，最後確定了兇手。經過審訊，這個嫌疑人供認不諱，並查到了證據。

　　請問：兇手是誰？理由何在？

ANSWER

解答

需要多少隻雞？

參考答案：5隻雞。

解題思路：

把5隻母雞看成一個整體。5隻母雞5天下了5個蛋，即5隻母雞1天下了1個蛋，那麼5隻母雞100天下100個蛋。

共有多少隻貓？

正確答案是：總共是4隻貓。

因為四隻貓在一個房間，當然每隻貓前面有三隻；每隻貓都有一隻尾巴，説每隻貓的尾巴上有一隻貓，當然也對。

要是有人這樣算：每隻貓的前面有三隻貓，4×3＝12，每隻貓的尾巴上還有一隻貓，那就是16隻貓，加起來一共有20隻貓。這樣算就錯了。

03 分硬幣

假設共有x枚硬幣。那麼分為10，x-10兩堆，把10枚全都翻過來，就可以了。

因為：

A、B兩組，A=10，B=N-10。

當A中有一個正面，即1正9反，B中9正，A全部翻轉，變為9正1反，相等；

當A中有2個正，即2正8反，B中8正，A全部翻轉，變為8正2反，相等；當A中有3個正，即3正7反，B中7正，A全部翻轉，變為7正3反，相等；……當A中有9個正，即9正1反，B中1正，A全部翻轉，變為1正9反，相等；當A中10個正，B中無正，A全部翻轉，變為無正，相等。

因此，完全符合要求。

04 生了幾個蛋？

不對，正確答案不是6個，而是24個。

這題目讀起來像繞口令，有意繞圈子，回答「6個蛋」的朋友被繞住了。

可以這樣考慮：

先保持時間不變，從1.5隻母雞在一天半裡生1.5個蛋，得到1隻母雞一天半生1個蛋，6隻母雞一天半生6個蛋。

再保持母雞的隻數不變，把時間從1.5天增加到6天，擴大為4倍，因而產蛋隻數也要乘以4，6個變成24個。

所以，6隻母雞，在6天裡，一共生24個蛋。

 怎樣分棋子？

無法分。

因為要想使這10個小盒中的棋子數互不相同，至少可使這10個盒子中的棋子數分別為0、1、2、3、4、5、6、7、8、9，這樣共需要45枚棋子；而實際只有44枚棋子。因此，必有兩盒或兩盒以上的棋子數相同。

 同一顏色的果凍問題

抓取三種顏色果凍中最多的那種顏色的個數+1個，就可以確定肯定有兩個同一顏色的果凍！

112

 最後剩下的是幾號？

　　這個問題看起來比較複雜，我們先來分析一下規律。

　　(1)「剩下」的人是逐漸向中間靠攏的。

　　(2)第一次剩下的運動員的編號能被2整除，第二次剩下的運動員的編號能被4整除，第三次剩下的能被8整除……第N次剩下的能被2的N次方整除。最後，剩下的是能被32整除的數，即最後剩下的運動員是32號。

 分襪子的難題

　　兩個人把每雙襪子都拆開，一人一隻，就能確保每人黑襪和白襪各兩對。

 細菌分裂

　　參考答案：59分鐘。

　　解題思路：從一個細菌開始，分裂為2個需要1分鐘；從2個開始，簡言之，即是可以節約最初的1分鐘。如果受到2＝1＋1這一固定觀念的束縛，那麼就

會得出需要1小時的一半(即30分鐘)這一錯誤結論。在這種時候,我們可以把2看做是1的繼續,那麼問題就簡單了。如果從4個開始分裂,則可以把4看做是2的繼續。

10 兄弟姐妹的問題

她所擁有的兄弟比姐妹多三個。

弟弟説自己所擁有的兄弟的人數比姐妹的人數多一個,我們可以想最簡單的情況:假設弟弟只有一個姐姐,那麼,他應當還有兩個兄弟,即他們所有的兄弟姐妹一共是三男一女。那麼,姐姐有三個兄弟,沒有姐妹,因此,她所擁有的兄弟比姐妹多三個。

11 找相同點

乍一看好像只有不同點,沒有相同點。其實只要你善於尋找,相同之處還是不少的,這是一種很有用的能力的培養。現舉數例:

(1)都是阿拉伯數字。

(2)都是4位數。

(3)都是正數。

(4)都是整數。

(5)相鄰兩數的差相等。

⑫ 他釣了多少條魚？

他沒有釣到魚。

「6」去了「頭」，「9」去了「尾」都是「0」，「8」從中截斷是兩個「0」，因此，可以推斷他是一條也沒釣到。

⑬ 誰先到達？

騎自行車的人先到。

因為馬車的速度只有自行車的一半，當馬車走完一半的路程時，自行車恰好走完全程。因此，無論火車的速度有多快，也要落後。

⑭ 要打多少場比賽？

總共要打1044場比賽。

由於每場只淘汰一人，而要比出冠軍，須淘汰

1044人。所以，一共要打1044場。

⑮ 殘殺鴕鳥的案件

兇手是利用鴕鳥的胃走私鑽石的犯罪團伙。

鴕鳥有個與眾不同的特殊的胃，能吞小圓礫石或小石子。

雜食性的鳥因為沒有牙齒，所以用沙囊來弄碎食物幫助消化。這種小石子不排泄，永遠留在胃中。因此，罪犯在從非洲出口鴕鳥時，讓其吞了大量的昂貴鑽石。這樣一來，便可躲過海關檢查人員的耳目走私鑽石了。而他們在鴕鳥入境成功後，再伺機殺掉鴕鳥，從胃中取出鑽石。

⑯ 籃球賽

讓本隊的隊員往自己籃筐投一個2分球，結果打成平局。

根據籃球比賽規則，在規定比賽時間內，如果雙方打成平局，則可以加賽5分鐘。這樣，甲隊就有可能利用這5分鐘，來贏取寶貴的6分。

17 所有的輪船都沿著各自的航線行駛

可以。

具體方法如下：A開進河灣，B、C後退，D、E、F從A的旁邊開過去。然後，A開出河灣，按航線向前行駛；F、E、D向後退到原先的位置。用同樣的辦法，讓B、C也先後錯過去。這樣，所有的輪船就可以沿著各自的航線行駛了。

18 觀測極光的越冬隊員

被害人是偶然被隕石擊中的。

這個越冬隊員是被偶然從宇宙飛來的隕石擊中頭部致死的。地球上有無數隕石從其他天體墜落，它們以驚人的速度突入大氣層，直到落下地表前幾乎是燃燒著的。但也有不燃燒就落到地面的。比如，距今6000萬年恐龍等大型爬行動物的突然滅絕，就有人認為是由於當時一顆特大隕石撞擊地球的結果。

19 誰的存活機率最大？

這道題不需要從數學角度考慮。從哲學角度即可。

但大家首先要看清楚，題目問的是誰機率大，而不是誰必死？

大家若是鑽到誰必死的死胡同裡，那就錯了。

第一個人活命率最高，以此類推，最後一個活命率最低，不過還是有希望的。

為什麼？

第一個有100個選擇，他拿的豆子數設為X就好；第二個在第一個人拿過豆子後，不管怎麼經過仔細分析，他還是只有100-X個選擇；以此類推，最後一個只有最少的選擇。

根據哲學原理，選擇的豆子總數是一定的，那第一個拿的總是最幸運的，他可以優先選擇，盡情選擇所有的可能選項。後一個拿的總是要建立在前一個人拿過後的基礎之上。這叫優先原則，或者優勢原則。

這個世界為什麼人人都要搶第一？有排名之分？競爭處處存在？就是因為第一個吃螃蟹的有太多的機會擺在他眼前；「將會」和「已經」有太多的優勢。

所以針對本題，雖然第一個人也有可能死，但

是死的機率是最小的。反之，活的機率最大。

20 被困在小島上的人

這個人在流沙堆積成的小島上呆了十天，這簡直與絕食生活差不多。正因為這樣，他的身體變得骨瘦如柴，體重輕得可以過這座橋了。

21 三位老人的年齡

三個人的年齡分別是81、81和99。

「本」拆字，可拆為「八十一」；「末」拆字也是「八十一」；「白」字為百少一，即99。

22 兇手的線索

根據數學教師的特點去找答案。

兇手是住在314號的汽車司機孫某。

被害人手裡握著的麻將牌，與圓周率「π」諧音。圓周率是3.14159……無限的數，一般是按3.14計算。被害人因是數學教師，所以在斷氣前的一瞬間，抓到身旁的一張牌，暗示兇手是住314室的人。

23 完全不可信的證詞

在極其暗淡的光線下，紅色是完全看不出來的。所以證人不可能在當時的情況下看清殷紅的鮮血和紅色的襯衣

24 鎖著前輪的自行車

將溜冰鞋繫到前輪上就可以了。

偷車人就是溜冰的男孩。他是將溜冰鞋綁在自行車前輪下將車騎跑的。

自行車的腳蹬是帶動後輪行走的，前輪只是空轉，所以，即使鎖上鏈，在車輪下綁上溜冰鞋，再蹬腳蹬也是可以騎走的。

25 真兇是誰？

真兇是8號房的孫麗娜。被害人沒寫完的像「S」字，實際上是數字8。因為寫到一半時鉛筆芯斷了，所以沒寫完的8字才變成了「S」。

 兩個人是什麼關係？

答案非常簡單：老年人和年輕人是父女關係。

你如果曾對此題思考良久尚不得答案，那是你自己碰到了心理障礙。你錯誤地接受了題目的心理暗示，認為那個年輕人是男性。其實，題目中沒有任何條件規定年輕人須是男性。

 奇怪的「白宮大廈」失火案

在案發後3小時，不可能會收到信件。這個時候，唯有真正的兇手才知道白小姐是被刺殺的。湯先生過早提出這封信，恰好透露出自己是真兇的消息。

 怎樣找到金庫的密碼？

哈莉想，如果把它譯解為21時35分15秒，就變成了六位數，即213515。

 寒夜的謀殺

伯頓夫人的話是有很大的破綻的：

因為史留斯一進伯頓夫人的家，覺得很暖和，以致脫下外套，摘掉帽子、手套和圍巾，而那天室外很冷，寒風呼嘯，如果按伯頓夫人的說法，這窗打開至少已有45分鐘，那麼房間裡的溫度應該是很低的。這一點足以說明那扇窗戶剛打開不久。所以，史留斯先生不相信伯頓夫人的話。

30 專門盜賣古董的老賊

警長推測，他們搏鬥是在黑暗中進行的，而狼狗只憑早先沾在睡衣上的氣味咬人，而這件睡衣是那位史密斯先生事先偷偷地給古董商換過的。而這一切，又都是他預謀過的。所以才發生了「狗咬自己主人的怪事。」

31 祕密通道口的開關密碼

戈赫想「米勒」是不是音符1234567中的3和2呢？「米」是3，「勒」是2。試試看吧！戈赫這麼一想，就打開鋼琴按了一下3和2的琴鍵。因此，床下的蓋板啟動，洞口打開了。

32 是她自己捆上手腳

爐子上的開水不可能從昨晚10點到今天中仍在沸騰，否則水壺早就燒乾了。

33 野郎把現鈔藏到什麼地方了？

在搶劫前，野郎先化裝去郵局寄了一個快遞或者掛號郵包。郵包的收件地址就是他的一個祕密據點。

然後，他又化裝成蒙面強盜闖進郵局，盜出保險櫃裡的現鈔，再將郵包打開把錢裝進去，然後按原樣封好。這樣，人們是不會懷疑搶劫案前收寄的郵包的，連郵局局長也疏忽了這一點。

因野郎化裝成蒙面強盜，所以郵局職員並不知道他的真面目，即便見到他本人也不知道他是罪犯。三天後，郵包按寄送地址被郵遞員送到了他的祕密住所。

34 問題出在哪裡？

問題在於沒有給第二位旅客安排房間。服務員

給第一位和第十一位客人安排了1號房間，然後立即為第三位客人進行安排，把第二位忘記了。就因為這樣，這個根本不可能解決的難題才被「解決」了。

㉟ 一個年輕人和老頭的官司

法官用試探的方法來處理這個案子時，發現老頭子的答話中是有破綻的：年輕人說是在一棵大樹下把錢交給老人的。如果這話是假的，那麼這個老頭就根本不知道什麼地方有這樣的一棵大樹。這樣，當法官問老頭「怎麼樣，他走到大樹跟前了嗎？」和「現在年輕人該往回走了吧？」這兩個問題時，他應該回答說：「不知道。」然而這個老頭子清清楚楚地知道這棵樹在什麼地方，可見年輕人說的是真話。據此，可以斷定那老頭撒了謊。

㊱ 何處露了馬腳？

罪犯聲稱自己從未聽說過威廉斯，卻又知道他是15樓牙科診所的男性醫師，還知道是個老頭。哈利由此斷定電梯工說的那人就是曾受雇殺人的伯頓

又在重操舊業。

 與綁架案有關的文字

嘉莉小姐拼出的是:「你的寶貝,她健康很壞,帶五十(或十五)萬元去醫治,候復音」。

她忽然注意到「寶貝」和「五十萬元」幾個字上,才聯想到這很可能和一起綁架案有關。

第二關　解答　Answer

 安史明斷案的高招

安史明審籮篩,實際上就是敲打籮篩,這籮篩經不住棒打,不僅是篩縫裡的麵粉落在布上,還有一些碎米屑也落在布上。這位區老闆既然天天篩麵,從沒篩過其他東西,那這碎米屑又從何而來呢?這籮篩到底是誰的,不是很清楚了嗎?

伽利略的推理

伽利略推測蘇菲婭的弟弟事先在這個望遠鏡的筒裡裝有毒針。

那天晚上，蘇菲婭在瑪麗婭和其他人入睡之後，悄悄登上鐘樓的涼台，想用這個望遠鏡觀察星星——這可是一架精心製造的望遠鏡。在眼睛貼近望遠鏡之後，為了對準焦點，使用人就要調節筒內的螺絲。這時，彈簧就會把毒針射出，直刺眼睛。

蘇菲婭受傷後，猛地一驚，望遠鏡便從手裡滑落而掉進河裡。她忍住劇痛把毒針從眼裡拔了出來，因為她是在看了那本被禁的書《天文學對話》後，為了弄清楚地動說而進行天體觀測的。這決不能讓院長知道，不能呼喊。

她也許是想拔出毒針，自己來治好這傷，但毒性很快擴散，無法解救了。

張縣令智捕強盜

原來，這就是張縣令對付強盜的計策。他先「誠意」地和強盜討價還價，還處處「好意」地既為自己又為強盜著想，說話做事處處謹慎，具有真

實感，使強盜對他信任，從而喪失警惕。他開列的「紳士」名單卻是本縣的九個捕快的名字。強盜是外來的，當然不認識這些名字，而小廝一看就心中有數。九個捕快都是捕盜好手，知道縣令的計謀，於是結伴而來，一舉擒獲了強盜。

04 「鐵判官」巧斷案

宋清吩咐3人分開站好，讓他們寫出張乾借錢時間是上午，還是下午，或是晚上。這一下，孫、金、尤愕然失色，拿著紙不知如何下筆。因為，借據是他們偽造的，他們當然不能寫出統一的借錢時間。

05 蜂蜜中的老鼠屎

孫亮命令太監把老鼠屎撈出來，並叫他把老鼠屎用刀剖開。他逐個檢查了剖成兩半的老鼠屎，發現這些老鼠屎都只是濕了點外表，裡面都是乾燥的，說明是剛放進蜜中不久。如果老鼠屎早就放在蜜裡，應該裡外都是潮濕的。這就證明是太監領出蜂蜜後，放進去的。

 楊勵發現的證據

　　楊勵發現了這個疑點：張潮去趙家敲門，不呼喚趙三，卻連叫三娘子，由此，推定分明是張潮早知道趙三不在房內，他就是謀殺趙三的兇手。

 鑄於戰國時代的青銅鼎被竊之後

　　戰國時期還沒有公曆。「公元」是根據基督教紀年法制定的曆法，這種曆法是以基督教的創始人耶穌誕生之日為起點的，而小伙子手裡的青銅鼎上，居然採用了幾百年之後才產生的曆法紀年，難道有人真的能夠知道若干年以後的事嗎？因此，可以推斷，這件青銅鼎肯定是後人仿造的假古董。

 一樁「謀殺親夫」案

　　張縣令叫人掰開殺死後烤的豬的嘴，只見裡面沒有灰；又叫人掰開另一頭活烤的豬的嘴，見裡面有灰。原來，張縣令在驗屍時，掰開死者的嘴看時，發現死者的嘴裡也沒有灰。所以，他想出了燒豬的計謀，以確鑿的事實證明死者是死後被焚燒

的。使那婦人在有力的證據面前再也無話可抵賴，只好招供出與姦夫串通一氣、謀殺親夫的罪行。

09 茶水裡的暗示

茶水面上浮著兩顆紅棗和一撮茴香，暗示他「早(棗)早(棗)回(茴)鄉(香)」，盡快逃離這是非之地。

10 憑什麼斷定這個人是小偷？

因為如果真的是他的茄子，他怎麼會捨得在它們還沒有完全成熟就摘下來去賣呢？

第三關 解答 Answer

01 偽裝自殺的他殺

當老練的羅波偵探看到死者的兩手放在被子裡面時，便馬上斷定是偽裝自殺的他殺。

如果真是自己用槍擊穿頭部自殺的話，就會立即死亡。所以，不會特意等手槍丟在地上後再把手放進被子裡，這是絕對不可能的。

凶器究竟是什麼？

凶器是長頭髮。

用於絞殺的帶子，原來是被害人自己頭上長長的頭髮。

最初，被害人的頭髮是一個或兩個編在一起的。同她一起淋浴的兇手，從其身後將其長長的辮子繞在脖子上，把她勒死。然後，兇手再將辮子拆散，走出了浴室。

逮捕羅蒂芬的依據

金斯口袋裡只有一枚金幣，因此不可能發出「叮噹叮噹」的聲響。

三個有可能是兇犯的人

兇手是A—麥根，只有他帶有可致人死命的凶

器，只要把狗鏈繞在手上，就是一擊可致人死命的硬物。

職業高爾夫球手被殺案

凶器是高爾夫球。

罪犯在球中放了炸藥，替換了青山正彥用的球。對此毫無察覺的青山，舉起球桿用力一擊，球便發生了爆炸。

兩名嫌疑犯

兇手是遺產繼承人田中一郎。

兇手是被害人的外甥。要隱瞞罪行，只要將屍體處理掉就不會留下任何證據，何況是在行至一望無際的太平洋的船上，而兇手卻將屍體留在甲板上。

如果拋在大海中，屍體不會馬上找到。這種情況，在法律上一般視為失蹤(失蹤的時效為七年)。那麼遺囑在時限內不具有法律效力，也就是在宣佈失蹤人死亡之前，田中一郎不能繼承遺產。

所以，因賭博而債台高築的田中一郎為了早日

繼承遺產，而有意將屍體留在甲板上；如果山本和彥是兇手，就會把屍體推入大海中。

扔在被害人家門口的香菸

兇犯就是那個推銷員。小情人經常來往於被害人的家，嘴上叼著香菸進進出出，是很平常的事。推銷員就不同了，為了推銷商品，常常到陌生人家。出於禮貌，他每走進一戶人家之前，往往會在大門口把點燃的香菸丟掉。這對他已習以為常了。結果證明，心理學家是正確的。

兇手為什麼是瓦里？

死者未穿上衣就去開門，所以兇手與他一定十分熟悉。因此，羅波偵探推斷出兇手是西洛夫的弟弟瓦里。

這個傷號不是真兇

殯儀員是真正的兇手。他進診所時，陌生人已經換上乾淨的衣服，並且吊著手臂，他不應知道陌

生人是背部中彈。

10　放在桌子上的遺書

插上電源線的插頭，電風扇開始轉動，桌子上的遺書就會被吹跑了。而那份遺書在屍體被發現時仍放在桌子上。

這就是說，被射殺的作家倒地時，碰到了電源線，插頭從插座中脫落，使電風扇停止轉動，然後兇手才將遺書放到桌上，毫無疑問這是他殺。

11　藏珠寶的檸檬罐頭

女警官拿來一塊木板，擱置一定坡度，將12只罐頭並列在木板上滾動，發現其中一隻滾得較慢，即是珠寶罐頭。

12　為什麼要逮捕岡察羅娃？

酒鬼由上往下摔倒時撞擊水泥地面而死，血跡不可能濺到二樓那麼高的樹葉上面。

車體本身就是用黃金製作的。

因為塗上了塗料，所以刑警們全然沒有注意到車身會是用黃金製成的。

由於純黃金很軟，又具有黏性，所以能隨意加工成各種形狀。加工薄片可以加工到0.0001毫米薄的金箔。一克黃金就可以拉出3000米長的細絲線。

利用這種特性，還可將金塊加工成壁紙一樣厚度，裝飾到牆壁上，以便隱藏。

M伯爵夫人趁停電的瞬間，迅速偷了珍珠項鏈纏到抱著的小長毛狗的身上放出室外。因為狗毛很長，把項鏈纏在身上用毛蓋住是不易發現的。而且是白色的毛，更看不清白色的珍珠了。女演員米賽爾雖然搜身檢查了三位女士，但卻疏忽了沒去檢察長毛狗。

用淋浴器沖洗銷毀了足跡。

將淋浴器的皮管接在水龍頭上，兇手邊沖洗腳印邊退出場。這樣，淋浴器噴出的水流就可以將腳印洗乾淨。滲水好的地面，淋浴器噴水也不會留下痕跡。然後兇手退出鐵絲圍牆外面，再拔掉水管離去。

死者手裡的「方塊Q」

兇手是某醫院的護士幸子。

撲克牌裡的方塊Q是女王，也就是女人。三個嫌疑犯中，只有某醫院的護士幸子是女性。職業棒球投手鬆井和煤礦井下工人阿壯都是男性。

被害人為暗示兇手是女人，臨死前抓到了方塊Q這張牌。

鈍器是什麼？

凶器是暖氣上正烤著的那條青花魚。

也許你會感到奇怪：什麼？用生魚也能打死人？當然能！不過是凍得硬邦邦的冷凍魚。那女人用這條凍魚將丈夫打死後，又馬上放到煤氣爐上去

烤了。

 被害人手裡的頭髮

郭菲菲是昨天中午理的頭，髮梢剛剛被剪，是平的；而被害人是昨天晚上死的，手中的髮梢卻是圓的，說明很久沒有理髮；另外，現場的頭髮上沒有髮根，說明不是被死者慌亂之中拔掉的。李明因此推論：兇手是偷了郭菲菲理髮前的頭髮塞進死者手中，企圖以此陷害郭菲菲，以達到轉移視線的目的。

19 老闆的謊言

羅波偵探問到罪犯長相時，麵館老闆回答說是個戴墨鏡的人。實際上是在說謊，因為下著雪的嚴冬之夜，從外面進到熱得令人出汗的滿屋熱氣的房子裡時，眼鏡玻璃馬上會結上一層霜，什麼也看不清。所以，坐在室內角落裡的人被一槍擊中太陽穴，是怎麼也不可能的。

20 隔著門的槍擊

被殺的通緝犯西澤三郎是個身高1.8米的大個子，而石川只有1.5米的身高。顯然，兇手是在知道西澤三郎的身高之後，才能一槍擊中他的額頭的。

21 朗尼的破綻在什麼地方？

海面上沒有風，白毛巾不會展開，任何人都不會看到上面寫的呼救信號。經審訊，朗尼果真是兇手。

22 正夫什麼地方疏忽了？

正夫把摔碎的酒瓶帶回家裡是一個疏忽。

山田往自己還剩大半杯酒的杯子裡又倒了一點兒剛開封的那瓶酒，並且只喝了一口就死了。因此，酒杯裡所剩的白蘭地的量要比酒瓶裡倒出的量多出許多，所以警察認定是偽裝自殺。況且，現場又沒有另外的空酒瓶，因此警察推定空瓶是被兇手轉移了，從而斷定是他殺。

23 雷利的破綻

雷利這番話的破綻是很明顯的，蒙哥馬利上校事先並不知道雷利有三個姐夫，他是聽了雷利的一番話後才知道這一點的。這時，蒙哥馬利上校想：「既然你有三個姐夫，而我又並未告訴你被謀殺的是哪一個，你怎麼能脫口而出被謀殺的是麥克呢？」這就是破綻！

24 被戳穿的謊言

格里特的話露出了十分明顯的破綻，喬治當然是馬上可以把他戳穿的。

要知道那天風浪很大，輪船搖晃得很厲害，如果格里特真的是在艙房裡寫東西，那麼字跡一定是歪歪斜斜的，然而他的記事欄上留下的卻是「一行行工整的字跡」，顯然格里特是在說謊。

25 敲死曼麗的兇手

奇金說：「如果能找到那個敲死曼麗的兇手……」，自然會引起精明的羅波偵探的懷疑。假

如奇金是無辜的，在別人告訴他真相之前，他就不可能知道他妻子是被敲死的。他看到了凶器——手槍，本應認為其妻是被槍殺的。

26 賊喊捉賊的把戲

既然是停電，報案人又說發案後就報案，怎知失竊的東西和具體錢數呢？手電射進門縫時他往外看，電光刺在眼上，是根本看不見什麼的，所謂藍眼睛和傷痕，純屬瞎編。由此可知報案人必定是罪犯。

27 小偷的作案方法

原來他首先考慮到一個關鍵問題，那就是：為什麼小偷只偷紙幣，不偷硬幣。有人或許會說，硬幣幣值小。當然，不能不承認這種看法有點道理。但略一想，問題的癥結不在這裡，而是小偷更注意的是偷了後怎麼才能不被發現。因此老人的思考就從「如果紙幣偷走後，藏在什麼地方可以不被發現」這一點出發，根據這樣的思路；他想到了冷飲店門口不遠處的那只郵筒，那是藏紙幣的好地方，

警察也不能隨便檢查。可以設想：小偷用信封事先寫好自己的姓名、住址，然後用最快的速度將偷到的紙幣裝進信封，丟進郵筒。在這裡，老人就考慮到小偷改變了往常偷東西的程序，斷定他是用郵筒作案，他推算了一下郵件的傳遞時間，所以敢自信地對女記者下結論。

28 為什麼只有一個人的腳印？

安娜必然是先穿了芭蕾舞鞋來到網球場的，隨身又帶著高跟鞋，到晚上八時洛伊特夫人來了，安娜就用手槍打死了夫人，並在屍體旁邊脫去芭蕾舞鞋，換上高跟鞋。她再一邊用手電筒照著芭蕾舞鞋的鞋印，一邊踏著這腳印逃走了。芭蕾舞鞋腳尖的腳印小，高跟鞋的腳印大，穿著高跟鞋踏在芭蕾舞鞋的腳印上，就可以把芭蕾舞鞋的腳印完全抹去。這樣，現場的腳印就表明只有一個人了。

29 三個教練和一起兇殺案

只有C教練才有可能殺死P先生。

A教練的隊參加的是錦標賽，當他們與綠隊踢成

3：3平局時，還得延長30分鐘決勝時間，再加上10分鐘的路程時間，就算不再加上中間休息時間，他也不可能在17：10前到達P家。一場橄欖球賽需要80分鐘，還不包括比賽時的中間休息，再加上60分鐘的路程時間，那麼，B教練在17：20之前是不可能到達P家的。足球比賽全場是90分鐘，即使加上中間休息15分鐘和路程20分鐘，C教練也完全有可能在作案之前的17：05，即在槍響前1分鐘，到達P家。

30 蒙面占卜師被害之後

兇手是小林岡茨。因為和占卜師一起喝咖啡的人有：占卜師的妻子、弟弟和小林岡茨。無論占卜師的長相多麼難看，他的妻子和弟弟總是看到過的。也就是說，占卜師沒有必要在他倆面前蒙著面遮醜。既然占卜師需要蒙著面與來人喝咖啡並被毒死，用排除法得出結論，兇手除了小林岡茨之外，沒有別人。

讀品首選

星座X血型X生肖讀心術

仿間的職場武功秘笈沒有用？
書局裡的愛情寶典像張紙屑一樣？
下降頭、貼符咒、吃香灰，人際關係還是沒改善？

不用自廢武功外加自宮！只要這一本萬事都嘛OK！

史上，最靠腰的腦筋急轉彎

最囧的冷知識、毫無頭緒的冷笑話都在這本書
挑戰你的EQ極限，答案永遠都是讓你狂罵三字經的
衝動！

囊括最賤的題目、最無厘頭的答題方法！

◆ 姓名：　　　　　　　　　　　　□男 □女　　　□單身 □已婚

◆ 生日：　　　　　　　　　　　□非會員　　　□已是會員

◆ E-Mail：　　　　　　　　　電話：(　)

◆ 地址：

◆ 學歷：□高中及以下　□專科或大學　□研究所以上　□其他

◆ 職業：□學生　□資訊　□製造　□行銷　□服務　□金融
　　　　□傳播　□公教　□軍警　□自由　□家管　□其他

◆ 閱讀嗜好：□兩性　□心理　□勵志　□傳記　□文學　□健康
　　　　　　□財經　□企管　□行銷　□休閒　□小說　□其他

◆ 您平均一年購書：□ 5本以下　□ 6～10本　□ 11～20本
　　　　　　　　　　□ 21～30本以下　□ 30本以上

◆ 購買此書的金額：
◆ 購自：　　　　　　市(縣)
　　□連鎖書店　□一般書局　□量販店　□超商　□書展
　　□郵購　□網路訂購　□其他
◆ 您購買此書的原因：□書名　□作者　□內容　□封面
　　　　　　　　　　□版面設計　□其他
◆ 建議改進：□內容　□封面　□版面設計　□其他
　　您的建議：

讀好書品嘗人生的美味

猜猜看，誰是推理高手